Change 改變的世界
沒有大魔王

Aesthetic Textbook Project

書包裡的美術館

為教科書注入美感細胞 ————

張柏韋・陳慕天・林宗諺 、著

目　錄

008　　前言：如果你相信改變

PART I　　**012**　　**其實你有能力改變**

014　　起點之前：我們的成長故事

022　　改變的起點：從教科書開始

PART II　　**028**　　**奮力啟動美的 DNA**

030　　第一本：五年級上學期國語課本

036　　第一次發書：看見孩子的無窮可能

040　　群眾募資後補票

043　　大家輪流去當兵！

045　　登上TED大舞台

048　　第二次嘗試：五年級下學期國語課本

051　　藉「想像計畫」和「教育節」再跨一步

056　　　開始做低中高三個年級的國語課本

059　　　找出版社攜手合作

062　　　全教總的協助

064　　　第一次環島「美感發書之旅」

068　　　劉姥姥進立院大觀園

PART III　　**070**　　**書包裡的美術館**

072　　　國英數自社！五科全面啟動！

078　　　國語課本

088　　　英語課本

098　　　數學課本

108　　　自然課本

118　　　社會課本

128　　　掙扎，衝撞，等待已久的肯定

PART IV　**134**　**透過教科書看見台灣**

136　老師，很重要很重要的人

138　城鄉差距下的台灣

140　教科書大環境的病因

150　改變台灣的契機

PART V　**154**　**一種屬於視覺的新語言**

156　我們所說的「美」：生理、文化與潮流

162　視覺作為一種語言

166　政府部門的忽視

169　擁有工具，便利溝通，保有自信

PART VI　**172**　**搬動教育改革的一塊磚**

174　沒有大魔王的世界

178　　相信改變：年輕人如何形成改革的轉動

180　　下一步：我們看到的希望和機會

184　　結語：我們各自夢想的改變

190　　誌謝

192　　附錄：募資經驗分享

前言：
如果你相信改變

這一切都開始於2013年九月，交通大學裡一間不起眼的男生宿舍。

交通大學位於新竹一下交流道的山坡上。身在一所宅文化的代表校，距離所有的熱鬧，都有一段不短的路程。男子八舍216號寢室，房間的空間很窄，像很多的大學生宿舍一樣，四張大床中間只有一個不大不小的空地，三個人坐在一起都略顯擁擠。大學生的我們，沒有華麗如同電影場景般的咖啡廳或酒吧，這個想法的萌芽就在我們單調普通的宿舍裡。我們三個大學生，妄想對生活做出一點點改變。

2013年是躁動的一年，從年初的反旺中媒體壟斷，到七月的洪仲丘事件，30萬人走上凱道；八月大埔強拆案發

生，學生與怪手的畫面常駐新聞版面；到九月馬王政爭赤裸的上演，對生活中的不滿與不公，默默地長出整片的荒煙蔓草。十一月一日，齊柏林導演的紀錄片《看見台灣》正式上映，透過空拍機，台灣人終於再次看到我們珍愛的土地——她的美麗令我們驕傲，但同時那些傷痕累累也格外令我們憤怒與心碎，一股渴望改變的情緒，充斥台灣人的心。

當時的我們並未察覺，但回頭看，那時的社會氛圍確實感染了我們。

這段故事，要從那年前半年的日子說起。

2013年的春天，我們三人各自到了不同國家做交換學生。對於二十出頭的年輕人，交換學生是生命中美好的體

驗，這段時間的遠行，給的不只是視野
上的經驗與精彩，更多的是一種對自己
乃至於國家的反思。

　　那時候參加了很多派對，亢奮的夜
晚伴隨著音樂與酒精的環境下，總是有

很多朋友的朋友露出善意的微笑想與你
認識，在跟人自我介紹來自台灣之後，
往往就要用英文，在三言兩語之間，試
圖解釋台灣與中國的兩岸關係，或是台
灣跟泰國是兩個什麼樣不同的國家。在

交大男八舍，微微幽暗的走廊，光
明燦爛的夢想。

那樣的氣氛下，更多的時候，聽者只是禮貌地傾聽，但對於我們而言，則是不斷的被提醒著，你是台灣的孩子。

「人都是看到自己與他人的不同，才了解我們是誰。」

記憶中在異地生活的種種，返台後，時刻都成為生活中的對照與比較。

於是，九月的時候，在男子八舍216號狹窄的寢室裡，我們拿著紙筆，開始想像一個世界，一個我們都更喜歡的世界，一個把所有的美好都放進課本裡，送給孩子們的世界，畫出一個非常模糊甚至有點天真的輪廓，從頭開始相信改變。

一陣討論後，我們拿起那張寫滿畫滿的紙，定神檢視上頭琳琅滿目的計畫細項，我們好像可以看到那個新世界，而我們都很滿意。

之後的日子，我們從三個單純的大學生逐漸變化。我們的構想經歷了兩次群眾募資、十本課本設計、兩次的環島發書、全台近三百個班級、一千兩百多本課本以及許多貴人的相挺，當然，也免不了現實的各種無可奈何、難以計數的拒絕與多次的不被看好。轉眼之間，從2013年的下半年到今天，已經有四年多了。

這段時間，我們有了一些當初想都沒想過的成績，也經歷了好幾次斷糧的危機與鋒利的失敗。時間把腦海裡華麗的夢想，慢慢地磨去那些不切實際的稜角，一步一步的構建出真實。總是在

夜色裡，坐在陽台的木椅上，點上一根菸，伴著白天的挫折一飲而盡。但我們相信改變，我們相信這本該是一條修羅路，每一次的刻骨銘心，才能換得前行的半步。

我們有一個想像的世界。

我們想像車水馬龍的街道上，有舒適的街景；超市裡商品的包裝整齊有設計感；巷口的傳單簡約而不亂，好看的事物就在我們咫尺的距離。台灣是一個更為舒適的國家。

我們想像未來透過對美感教育的重視，在國際化的浪潮下，美感能夠真正的成為台灣的競爭力，孩子擁有更廣袤的視野，懂得與更多人溝通合作，並且在這樣的過程中保有自信。

寫書的目的是什麼？人們為什麼要看這本書？

在我們看來，是一種真實紀錄吧。記錄著夢想與現實的距離，寫下這三年多以來的每一個無知與學習，揭露每一個轉捩點的思考歷程，每一個犯過的錯誤掉進的坑，每一刻的苟延殘喘與輾轉反側。

如果你也相信改變，你也希望改變，你也看到這世界有太多需要改變，那麼或許我們可以一起斗膽仰望星空。

改變

其實你有能力

改變、改革這種事，代表著掃去過往的一切，建立起
新的價值。

看起來不容易，但我們在成長過程中漸漸發覺，跨過
了某個門檻，人都有推動改變的超能力。

起點之前：
我們的成長故事

我們是三個很不一樣的人。相似的是，我們都活得有一點不服氣，想推翻過去的自己，在這樣的過程中，我們漸漸變得更願意相信，改變是可能的。

過去的種種會在身上留下痕跡，馬克思說過：「人的本質就是社會關係的總和。」在聊起這段旅程前，我們想先各自說一下自己、社會與改變的故事。

柏韋：改變的門檻是你自己

考完學測後，各大學校科系介紹就沒有離開身邊，畢竟哪一個高中生不想趕快結束這個讀書地獄的迴圈，忘情投入第一個18歲的假期生活。但於此同時，又很清楚的意識到，這個可能是成年以來第一個影響一生的決定。翻著手中的介紹，仔細檢視每一個自然組的科系，我發現始終無法想像自己在那樣的環境裡。我無法想像自己在燒杯酒精燈之中，能品嘗到實驗成功的喜悅，也看不到可能在密密麻麻的程式語言裡找出bug後，會露出愉快的笑容。漸漸的我發現，在這些自然組的科系裡面，並沒有適合我的。甚至我會害怕，因為這個決定，為工作或現實的因素，永遠困在那些令我提不起勁的場域裡。

經過一些時間的考慮後，我決心轉組，在高中生活的最後一個學期，從自然組轉到文組，並且準備文組的指考。對那時候的我來說，這是一個困難的決定，放棄念了兩年半的理組，並且期望在三四個月之間，讀完文組社會科三年的內容，若失敗，迎接我的可能是賠了夫人又折兵的局面。簽完兩份切結書之後，學校老師同意我在「原班級」轉組，往後的理科課，我可以把社會科

放在桌上，不用理會老師，也不會被責備。就這樣，我
開始了奇異的自學生活。

半年後，我以社會科頂標的分數考取交通大學社會
學系，進了大學後更加感受到了學習是怎麼一回事。回
頭想想，是不是總是有一兩個朋友，大學四年蹺了很多
課，必修也不去上，最後靠著同學的筆記、考試前的熬
夜硬讀，還是畢了業。這樣子的人，他們的老師真的是
那些教授老師們嗎？還是他自己？

我終於意識到原來這就是世界的本質，一切學習都
是自我教育。而那些教師或者教育家，只是我們教育自
己時的環境而已，而人類世界建立的規章法則，其實都
是可以被討論的。從此以後，我更加傾向相信，很多事
情的改變或了解，沒有那麼多看不見的門檻，這世界的
知識都在那，端看你是否願意學而已。而這過程中你眼
見的規定，其實並不是牢不可破的，每一場遊戲，你應
該說服大家改變遊戲規則，用你擅長的方式玩遊戲。而

柏韋（左一）在荷蘭當交換學生。

不是身為一隻魚，還硬跟別人爬樹。

　　大二那一年，托福還差三分才達到交換學生的基本標準。我寫了一封信給對方的大學，說明為什麼我覺得，在分數未達規定標準的前提下，我還是應該得到這個交換資格。三天後，對方學校回了一封信，歡迎我成為他們春季班的交換學生。

慕天：爛學生也能成為被認可的人

　　2000年，我家因為父母對生命與信仰的看法不同，發生了一些爭吵與變化，我的老爸是個浪漫的建築師，對生活總是隨性，但又不敵大環境的變化，因此從那次爭吵後，我爸爸很帥氣地辭掉工作，決定去過想要的生活。

　　在桃園就讀東門小學二年級的我，跟著家人舉家搬遷至台北，到西門町開始了我另一段人生。從小家裡很節省，在西門國小的時候，家裡需要應付台北的開銷，媽媽決定二度就業。距離她上次工作，已是在生我以前。有一天家裡拿到一張粉紅色的單子，上面寫著西門國小學校在招人打掃廁所，月薪兩萬出頭，對於二度就業的媽媽，那是她能力所及最快賺錢養家的方式。

　　對媽來說，打掃廁所最好的是可以在每天打包營養午餐的飯菜回家吃。她會騎著腳踏車，從中和一路過橋，去我學校打掃，傍晚再載著好幾大袋飯菜回家冰。那些飯菜有時候在太陽曬悶後，冰進冰箱，再重複微波，味道都不是很好。

　　當你跟同學在走廊上看見媽媽打掃廁所出來，不知道該不該打招呼，有時候帶便當會有同學幾天前的飯

菜，總覺得有些尷尬，那對我來說是一個深刻彆扭的印象。但現在回頭來看，真的是很屌的經驗，總是覺得驕傲，因為我媽不顧一切，用雙手養了這個家，而我也開始發現這些經歷讓我更能看見事情的本質。

小時候很討厭有錢的小孩，他們可以拿著一塊錢亂丟，可我媽卻在加油站為了一塊錢油錢跟人爭吵。有時假日有空，會跟著媽到中正橋頭的汀州路上，早上六七點去領站廣告牌的工作。當時排到工作後，會有一輛廂型車，把大家載上車，那時身邊都是一些街友、混混，那些被社會遺棄找不到穩定工作的人。在同一個環境下，其實有著很多不同背景的人，他們辛苦的生活著，那是你不了解的世界，他們不一定比你差，只是沒有機會，至今我仍一直提醒自己。

我跟各大古城門很有緣，上了中學又在小南門旁邊的南門國中念書。

國中時的我很討厭老師，也被老師討厭。我討厭老師是一個與社會脫節的生物，又很喜歡管人，但一切管教理由都是為了他美好的班級形象而生，並不是站在我們的角度思考。再加上，當時提出的所有想法都無法在老師身上得到解答，常常為了找尋好玩的事情而被記過，生教組長只得把爸媽叫來，爸媽也就成了學校的常客。當時念的南門國中12班是有名的壞班級，我也被老師歸類為壞學生。從國一到國三，班上有三分之一的同學轉班或轉學，直到有一次在學校遇見老爸，他說：「我來幫你辦轉學的。」我以為他在跟我開玩笑，沒想到下個學期，我真的轉到了家裡附近的永平國中，與所有朋友斷了聯繫，成為被學校請走的學生之一。

在建中睡著卻不忘念書的慕天。

後來，國三那年很拚很認真的念書，最終上了建國中學。

多數人對建中都有許多想像，而身在建中裡的我們也在尋找著「建中生」的意義。還記得數學老師上課時說了一句話：「什麼是建中生？建中生就是今天去跟別人玩電動，玩輸了，沒有關係。建中生就跟對方說兩週後再比，回家後拚命練習，兩週後就會打贏對方。」那是一個很重要的翻轉，學校裡的老師讓我相信，只要你願意，你就有能力做到，因為你們是台灣最優秀的學生。

我從一個被社會認定的爛學生，瞬間成為了被社會認可的人。

我那時才知道，其實，對於整個社會而言，我們自己都有很多超能力。印象深刻的是有一位同學，他在大家畢業的時候，發起收集大家不要的便服、制服，希望捐贈到其他需要的地方。那時候的建中讓我相信，我不再只是個壞學生，自己也逐漸覺得有能力為社會改變些什麼，我開始會思考超過自己的事情，關於如何影響與改變這個社會。

宗諺：「平等」創造流動與改變

我從小對於讀書就特別擅長，還記得國中時段考很常拿到第一名，也常常被選為模範生。回想起來，無形之中，學校老師總會給成績好的人一些特別的待遇，那時候很得意，因為這讓我顯得格外厲害，這也成為我唯一的成就感來源，於是便越想維持這樣的成績。

對於我，那時候的生活就是讀書，段考拿到好成績是最重要的，從沒特別去想讀這些書的目的到底是什

麼、什麼是我想要的生活，我對未來的想像很單一，也不曾想過去挑戰體制。也就這樣，後來順利的考上了成功高中，一所台北市的升學高中（也就是我們常說的明星學校）。

　　當時，心裡其實能感覺到有個「不務正業」的想法慢慢萌芽，知道自己對於電影、影像與故事是很感興趣的。還記得總是會拿起那時候拍照功能還很遜的SONY手機到處亂拍，更記得在墊腳石買了《導演功課》、《100種電影拍攝手法》等書（那時候要五百多元，對於一個高中生是非常貴的書啊）。

　　於是高三的某節下課，我跟老師分享了我心裡的想法，我說或許我可以試試看電影系，或是其他影視的科系。當下老師用了一個很婉轉的方式跟我說：「有些事情是很看天分的。」

　　要知道，在成功高中這一個以產出台清交人數為宣傳重點的學校，選擇影視這條路是一件奇怪的事情。現在回想起來，或許確實有「天分」差別，不過那時的我並沒有勇氣去嘗試探索自己的極限，因為害怕失敗後一事無成。我沒有任何讀書以外被鼓勵的經驗，學校從來沒有教過我表達自己愛的是什麼，師長的話就成為我多數決定的來源。

　　後來在交大電機的四年，我參加了攝影社，試著追求自己喜歡的事物。去瑞典做交換學生的經驗，更給了我很大很大的轉變。瑞典林雪平大學是一間用心的學校，特別是對於每年一千多名的國際交換生。學校將我們的住宿安排在一個叫作Ryd的宿舍區，這是一大區當地學生與不同國籍的交換生共同居住的學生社區。你會

有七個室友，而這七個室友通常來自於不同國家，我那時的室友就有從小因政庇護移民到瑞典的伊拉克人，還有德國、新加坡、烏干達、義大利人，當然也有瑞典的本地學生。

我有聽說過瑞典人講求平等，有一個高度自我獨立的社會氣氛，但還是親眼看過才知道它落實的程度。在學校一段時間後，我發現學校的廁所設計，鮮少有獨立分開的男廁與女廁，大都是合在一起的形式。一問才知道，瑞典從小對於性別的教育就十分重視平等，從小無差別的對待環境，讓瑞典的孩子沒有太多對男女的刻板印象，女孩子從不會比較瘦弱，男孩子也不一定數理就特別強。

除了性別，在課堂上師生的關係也很有趣。過去台灣老師多是一個上位權力者，站在講台上，單向傳授知識給台下的學生。有趣的是，瑞典的課堂像是一場辯論大會，每個人代表自己那一方，時常可以看到學生舉手提出問題與想法，或是「指正」老師，「老師，我覺得可能不是這樣，應該是⋯⋯」師生間的平等，讓舉手發問似乎是一件自然的事情，也讓課堂不再只是單向的流動，老師與學生之間的身分是平等的。

有一天我與同是理工科系的瑞典朋友下課閒聊，他突然說他得先走了，一問之下才知道，原來是要趕回家練習現代舞。瑞典從小的平等概念養成，是從性別、角色，到對不同領域知識的價值認同。回想起台灣，讀電機系的我在台灣享受了長輩稱讚，說是工程師未來很有前途。而我許多同輩讀文組的朋友，則是多半被投以關切的語氣問未來可以做什麼，總被抱著一個疑問的觀望。

　　因為考試制度與升學主義，我們對知識的價值做了排序，有些學科知識是比較高等，有些是比較低等。而瑞典教給我的看待事物的方式完全不同：知識是平等的。理工科系的學生懂得學習歷史的意義，懂得欣賞音樂。相同的，文組的學生對於科技亦是有所涉獵的。而我，我是可以做選擇與改變的。於是，當我與他們對談聊天時，那感受到的思想落差就不足為奇了，而對什麼事都有定見與自我想法的現象似乎也很正常了，至於能自信的説出自己的喜愛偏好與立場更不是件難事。

　　面對這樣的人們，我內心很底層的地方產生一種想進步的欲望，希望自己可以了解更多，我看到一種能夠向前的空間，可以學習的思維。藉由這個經驗，每次我在做思考與抉擇，漸漸能夠塑造出我期望的環境。也因如此，我與幾位交大朋友開始了教科書再造計劃，試著實現我們心中對於未來的想像。

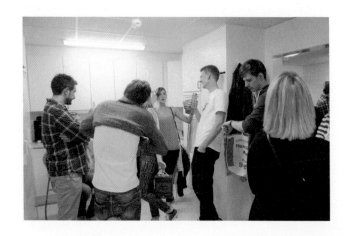

瑞典常見的交流聊天時刻。

改變的起點：
從教科書開始

那是我們去當交換學生半年後久違的一次碰頭。詳細的細節已經不太記得了，只知道我們開始一個一個隨機的丟出一些想法，關於我們這半年來的所見所聞，那些讓我們難忘且驚奇的事物，我們發現總是那些生活中的設計與細節，最為讓人印象深刻。

話鋒一轉，我們不禁納悶起是什麼樣的教育，讓這些歐洲國家有這麼好的美感？然而，在我們的記憶裡，好像又說不上什麼特別的一堂課，或是什麼樣的教育環節，是針對美感教育去設計的。詢問過那些歐洲朋友，也沒有聽到類似的課程或是訓練。

究竟好的美感教育，是一個什麼樣的學習過程？仔細思考後，我們發現了第一件事：美感的培養在於日常生活。除非你是天才，否則沒有突然頓悟的美感訓練，只有時時刻刻的累積。那段交換生的日子，走在路上，看到的是整齊的街道，小至商店裡的食品包裝，大到街頭上張貼的廣告海報，都有別出心裁的設計與創意。

我們得到了第一個共識，美感教育需要長時間的接觸，無法一蹴可幾，換言之，必須是日常的物件，那些真正環繞在人們生活的事物。於是乎，不管是路上的招牌，還是手裡拿的傳單，甚至是街景建築的風貌，都是我們覺得能夠真正薰陶人們的美感媒介！

我們開始設想各種「讓台灣更美」的方式，我們想要給台灣人更美的生活！

在歐洲，許多古老的建築完整的保存至今，即便是在發達的21世紀，人們在享受舒適的生活之餘，仍是選擇保留歷史的建築外觀，與之共存共榮。

反觀台灣，橫七豎八又雜亂無章的街頭招牌是最令

人詬病的台灣街景，走在路上總是讓人感覺相當凌亂。
由於對多數台灣商家而言，招牌的存在只在於顯眼和吸
引人關注，顏色越鮮豔越好，形狀越大越好，並不會特
別去考慮到整體設計是否和整個街景搭配和諧。因此，
百家爭鳴的結果，造就了今天台灣街頭的奇異模樣。

　　在一次的討論中，我們開始研究都市美學規畫做
得最好的亞洲城市——「京都」的街頭。有趣的是，其
實京都的街景過去也是凌亂的，是在政府的審定後，限
制店家的招牌、店面的配色，來達到都市的美學規畫目
標，連麥當勞的紅色logo都換成了深咖啡色，來搭配城
市中老房子的色彩。

　　雖然京都的都市規畫相當成功，但是並非每個日本
的城市都能夠做到和京都一般。東京和大阪就是一個無
法達成的例子。那台灣呢？或者我們聚焦在一個城市就
好，台北呢？台北不像京都是個古城，加上整個台北的
店家數目數以萬計，假使我們需要更動所有招牌，可以

台北張牙舞爪的招牌。

想見所費不貲。再者，要如何說服現有的店家配合，所需要耗費的溝通成本也是不容小覷。如果連政府執行起來都是如此具挑戰性的改革項目，對於只是三個大學生的我們，想要在短期之內達到這個目標是一個非常困難的挑戰。

那如果從廣告開始呢？那時柏韋剛從荷蘭當交換學生回來，對於荷蘭的產品包裝、DM、海報設計非常喜

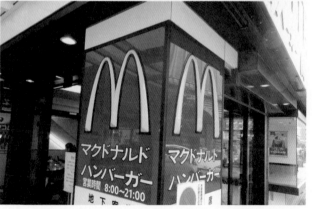

上圖｜京都都市老建築的顏色。

下圖｜為了符合京都的色彩，麥當勞將紅色 logo 改為棕色。

愛。荷蘭皇家航空是第一個有 CIS（企業識別系統）的公司，愛荷芬也是知名的設計學院，整個國家對於設計這件事情相當重視。無論是便利商店內的商品包裝，甚至是街頭菜市場裡的簡單蔬果包裝袋，都非常有系統且有質感，給人乾淨舒適的觀感。

然而在台灣，無數的建商廣告充斥著台灣的大街小巷，每逢選舉時刻，張牙舞爪的競選旗幟與候選人看板，讓街景變得混亂無章，因此，我們在想，有沒有可能從所有的廣告設計著手？

推估後發現，要進行廣告設計改變，牽動的層面比招牌還要廣泛，因為每個店家只會有一到兩個招牌，但可能因為檔期或活動的不同，需要產生出大量的海報與廣告 DM。因此，如果要影響這些設計的話，所耗費的成本比起改招牌更為巨大。同樣的，如何說服人們做出改變？基本上，這等於是要重新教育所有現行店家與其過往的消費者對於廣告呈現的認知，怎麼想都是非常困難的事。

如此繼續往下思考之後，我們很快就意識到了下一層的問題，若要做到在生活中環繞美感，除了物件的使用會在日常生活中大量曝光之外，還必須要有複製的可能。也就是說，若只能改變極少的數量，可能就無法更進一步的影響到大多數人的生活面貌，在這個前提底下，我們必須忍痛刪除那些看起來很棒的管道，排除那些在大規模的複製中會導致很大困難的，例如街邊招牌、建築的粉刷或是廣告投放等。這些東西若想要做到一定的數量，其需動用的資金與參與的單位規模，都不是三個大學生可以想像的。

　　明確了需耳濡目染與相對低成本兩個性質後，我
們還希望能夠做到普遍性。台灣現行的美感教育管道之
一，就是美術館、博物館等展覽與演出，然而這都碰上
一個問題，並不是每個地方都能等量的擁有這樣的資金
與人力，當然，一間好的美術館或是策展的經營，必然
得考量到消費人口之基數，因此無法避免的造就了城鄉
差距，或是貧富差距之下所導致的教育資源的落差。我
們也希望能彌補這一點的不足。

　　經過幾輪的篩選後，教科書成為呼之欲出的答案。

　　以目前的教科書市場而言，出版社的數量相對並不
是太多，每一家出版社動輒就有接近30%左右的市佔
率，更進一步而言，教科書的使用是被國家憲法所保障
的受教權一環，每一個中華民國的國民，都可以也必須
擁有教科書。其次，書籍呈現的平面設計，其實是很多
設計與藝術表現的入門，也是我們生活中最常見的設計
種類。最後，相較於其他媒介，印一本書的成本，絕對
遠低於招牌、建築外觀等其他的設計再造。

　　教科書成為美感教育的最佳媒介，還有一項特別
的原因，那就是相較於歐美國家，在亞洲的教育中，教
科書一直以來都有著很不一樣的社會角色。東方文化中
萬般皆下品唯有讀書高的觀念，普遍給了我們一個充滿
書本的童年，文化上我們更加的與書為伍——以教育部
民國103年（2014年）公布的12年國教總綱，國小至國
中各年級部定課程節數／高中應修學分數乘上40週計
算，國小到高中的12年間，大家就至少要和教科書相處
12,760小時。我們期待這樣的傳統價值觀，可以成為一
個借力使力的媒介。

　　或許那本塵封在童年記憶裡的課本，就是我們在尋找的答案。就從課本開始！我們做得到！

　　2013年九月，在新竹一間小小的豆漿店餐桌上，我們將菜單翻過來，認真地寫下未來半年的計畫策略圖。

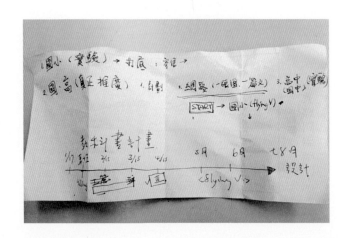

我們將豆漿店菜單翻過來，認真寫
下未來半年的策略圖。

奮力啟動美的 DNA

回頭看第一次發書前，那實在是一個從零到一的經驗，交大機械系、交大電機系、交大人社系的熱血男子，立志改變「台灣的美學 or 美感 or 設計教育」。沒錯！三個人沒有一個懂美，我們連這幾個詞是什麼都分不出來，那時候計畫的名字就叫作「美感教科書計劃：設計教育新革命，台灣第一本具有美學教育的教科書」。

一直到了第二年，我們才決定叫作「美感細胞＿教科書再造計劃」，美感細胞是團隊名稱，目標是希望將美融入大家的 DNA 裡，推動整個社會的美感，而教科書是我們第一個開始推動的計畫，希望透過美感教科書來建立每個人的美感細胞。因此未來也期待能從更多方面影響這個社會的美感。

第一本：
五年級上學期
國語課本

　　我們為計畫設定的目標是重新設計12年的課本，從國小到高中，徹底改變每個學生手上的課本。但第一次的再造，我們先挑選了國小課本試水溫，希望從小處做改變，未來再逐漸擴大。

　　2013年九月，我們一頭熱地展開了這項計畫。

　　我們開始帶著簡報四處提案，一一拜訪了政黨、教授、建築師和出版業相關人士。那時候抱持著分享點子的想法，期待有人會有興趣並接手完成。然而，多數人聽到我們的想法後，都僅表示理想很好，但實現非常困難，並非我們想像的那麼簡單。再者，我們的計畫和方法存在很多問題，比方說，我們要如何證明這對孩子有效？如何證明我們的課本就一定是美？總而言之，就是告訴我們這個案子無法直接執行，需要提出更縝密的規畫以及更實際的執行方案。同時，也因為我們並非知名人士，無法見到對於這個計畫真正關鍵的對象，例如教育部、文化部高層，因此得到的反饋有限。

　　而且，雖然我們的概念看起來比興建美術館更有效率，但政府部門也不可能把原本建置美術館的預算挪作他用，更不用提及教科書是由教育部負責管轄的。一個是教育機關，一個是文化單位，光是隸屬的部門就天差地別，兩邊都在競爭預算，這中間需要極大的溝通成本。我們得謀求更多的聲量支持，才有整合不同單位聲音的能力，而這就不能只有理想，而是要做給所有人看才行，要把更多人拉入我們的陣營，讓大家聽見我們的聲音。

　　「如果沒人相信，那就證明給大家看吧。」就在幾位前輩建議以及面臨處處碰壁的情況下，我們決定，

不能單靠一份投影片，而是需要先做一本原型課本
（prototype）出來，證明給大家看，讓大家能夠直接了解
我們究竟想要做什麼。

　　現在看起來，做出原型課本是整個計畫中最正確的
決定！當我們在分享idea的時候，經常因為彼此的生活
經驗不同或是表達得不夠到位，以至於無法傳達正確的
想法給受眾，對方所想像的未必跟你希望表達的一樣，
這個時候如果能夠直接秀出一本原型課本，就能讓受眾
聚焦在真實的書上，哪裡好可以保留下來，哪裡不好可
以改進，能夠直接且快速的做出比較。

　　不管要花費多少時間、心力，我們無論如何都要
先有一本prototype！於是我們就這樣發揮了交大的「團
結」與「網路」兩大精神，著手行動。第一，先找了一
個學弟胡富鈞協助我們一起進行這個計畫。第二，我們
翻開電腦，輸入「台灣 最強 平面設計大師」、「台灣 知
名 平面設計師」、「台灣 百大 設計師」，就這樣土法煉
鋼，最後把找到的設計師名字列下來，並一一寄信聯
繫，有時還搭著客運南來北往向設計師提案。那時好辛
苦，但每次行動都令人好興奮，就像小孩玩尋寶遊戲一
樣，雖然你知道多數是徒勞無功，但你永遠期待這次的
行動會不會開啟一個巨大的寶藏。

　　在我們第一次找設計師的時候，第一個遇到的問題
就是：「你們有設計預算嗎？」想當然是沒有準備的，
第二個問題就是：「如果是公益計畫，那會給哪些學校
使用？」可是當你找學校的時候，也是一樣會遇到相同
的窘境，老師第一個會問：「請問你們有做好的案例給
我看嗎？」「你們這個計畫的經費怎麼處理？我們學校

的預算要編列比較麻煩喔。」這是一個雞生蛋，蛋生雞的困境。

當時沒有錢找設計，也沒有學校願意加入，一直被拒絕了三次。好險，最後終於找到新竹香山大湖國小的老師願意與我們合作。合作的老師是五年級，因此我們從五年級上學期的課本開始設計。那時候有很多科目可以選，最後決定了國語而非美術課本，原因是國語是閱讀量最長的主科，更符合我們理想中可以對孩子長時間耳濡目染的影響。最後也訂下了這次的設計目標，「五上國語課本」，預計在103學年的第一學期（2014年九月）提供給同學。

有了學校才能找到設計師幫忙。現在想想，當初找尋願意配合的設計師真的非常不順遂。對於三個都不是設計背景的我們，如何說服設計師們願意相信這個計畫，甚至是給予幫助，我們現在想起來都覺得很不可思議，特別要感謝當時願意相信我們的一股傻勁、並支持我們的第一群設計師。

某天，我們收到了一封回信，他是ppaper設計雜誌的創辦人包益民。

包益民老師的回信讓團隊相當振奮，我們花了一週的時間，設計了一份扎實的簡報內容，列出短、中、長期計畫，並搭配錄音檔，寄給老師做遠端提案。包老師後來撥了一通電話給我們：「很謝謝你們用心的簡報，然而，對你們而言，ppaper可能不是最適合的合作對象，不過我能夠介紹一位優秀的設計師給你們，他非常擅長書籍的設計和排版，他叫作馮宇。」

馮宇老師是個相當有趣的人，他總是充滿許多極富

創意的想法和點子，在聽完我們的提案簡報後，他很爽快地就答應加入計畫。

　　就這樣的，經過一次一次的拜訪和提案，我們總算是湊齊每一課課文所需要的設計師，組成了第一批總共12個人的教科書再造計劃設計師團隊。但在發書影片出來之前，我們一直不敢跟設計師說，其實你們的課本只有九個學生會用到。

　　由於我們完全不懂設計，因此全權交給每一位設計

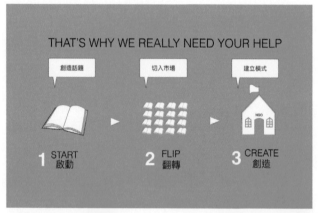

上圖｜第一次寫下短中長期計畫。

下圖｜設計師開會討論課本內容。
最後一排左側為慕天，右側為柏韋。

師幫我們決定每個細節。當時我們給予設計師的任務很簡單，如果你可以回到小學，幫自己設計一本課本，你會怎麼做？

「做一本自己想要的課本」是這次的命題，每一位設計師各自發揮。當時沒有經費，無法讓一個設計師做完一整本，而是透過拆分成12個部分，讓大家去分頭設計。

沒有辦公室的我們第一次召開會議是在台北車站的一間咖啡廳，當時設計師双人徐問：「我們有要使用什麼字體嗎？」第一次遇到這個我們連想都沒想過的問題，打電話與班導簡單討論後，我們回答大家：「沒有，看大家自己覺得那一課適合什麼字體就用，可以給孩子多元的體驗。」在如此混亂的情況下，就開始了第一次的美感教科書。事後來看，當時有很多做不好不專業的地方，不過從大家的熱情中，可以看到推動改變的火花正在綻放。

大湖國小五年級同學才總共九位，加上老師只需要十本書，再添上推廣計畫的公關書、參展用的書，要印製的教科書不過二十來本。因為印製的數量很少，所以沒有辦法送印刷廠，只能在一般影印店用彩色輸出。記得馮宇老師給我們的封面檔案，還有附上CMYK印刷色彩指示，當時我們完全看不懂那是什麼，因此完全不予理會。

發書前兩天拿到課本時，完全驚呆了，褲子都濕了一半。封面由馮宇老師設計代表秋冬的芋頭灰，印出來卻變成「純黑色」的封面。後來才知道，原來印東西還需要校色，更何況我們送一般影印店，顏色的誤差更大。但因為已經來不及，因此還是硬著頭皮準備發出去。

※ 第一本五上國語課本的十二位設計師：
Bryan、D宇宙、双人徐、王政弘、朱智琳、朱智麒、吳宜庭、馮宇、黃之揚、趙潔心、鄭介瑤、蘇匀。（按英文字、筆畫順序排列）

　　發送課本前一天，希望給小朋友驚喜，於是我們跑
到無印良品，買了十本筆記本，無印良品有免費包裝禮
物的服務，我們請店員幫我們把每一本筆記本都包成禮
物，回家後，把裡面的筆記本抽出來，換成我們的美感
教科書。

　　現在回想過程跌跌撞撞，發生太多愚蠢又好笑的
事，在電話中跟設計師討論、跟學校老師提案、到學校
發書，每一個經過都非常的未知，每一次決定都是緊張
又很期待的感覺。

左圖 | 馮宇老師原先設計的芋頭灰
封面。

右圖 | 大意之下，我們在影印店印
出了接近黑色的封面。

第一次發書：
看見孩子的
無窮可能

2014年的九月九日是我們第一次去學校實際發書的日子。

發書前一天晚上，老實說，其實心裡的緊張是大於雀躍的。那時候我們都想好了，我們要像聖誕老人一樣發禮物，把設計過的美感教科書課本用無印良品的紙袋包起來，然後看看小朋友一打開紙袋，第一眼看到的反應。但其實我們心裡偷偷的擔心，會不會他們一打開紙袋，發現是一本課本後會「蛤～怎麼是課本～」，那我們可就糗大了。但事後證明，前一晚的擔心是多餘的。

隔天一早，我們就從台北搭豪泰客運到了交大附近，準備再騎車從交大到新竹香山區的大湖國小。晴天白雲的好天氣似乎先幫整個活動調整到一個好基調。我們從大大的路，騎到只容得下一台車的小路，然後再騎到山上的彎路，三四十分鐘後，我們終於到了這次合作的大湖國小。

大湖國小是位於新竹香山區的一所偏鄉小學，學校規模較小，幾間教室圍著一個小小的操場。一個年級只有一個班級，一個班級大約就十位學生。其實，有些偏鄉的小學在教學與活動上有較多的自主性與實驗的可能，學校的校長與林孟節老師都對我們的理念很贊同，讓我們在正式的課堂時間，請學生和老師使用我們所製作的課本。

「我們有個非常非常特別的活動，有兩位大哥哥呢，要贈送大家一份神秘的小禮物！」那時候的五年甲班吳虹萱老師在教室前面介紹我們出場，我們從旁邊看到孩子們發亮的眼神，充滿著好奇與疑惑。我們站在講台上，手裡拿著一大疊藏著課本的牛皮紙袋，平時跟大人介紹

理念慣了，此時此刻還真不知道怎麼跟孩子說話呢！

「這是我們用心做的禮物，希望你們會喜歡！」

我們請每一位孩子到前面來，一個一個把課本雙手交給他們。有孩子快步上前，迫不及待的雙手一抽就拿走了，回去座位的路上作勢秤了秤重量，捏一捏感覺看看裡面的東西。

孩子們互相討論猜測這牛皮紙袋裡到底是什麼，還時不時的偷瞄我們。

「好，大家可以打開了！」

當大家都拿到牛皮紙袋時，老師一聲令下，孩子們都從抽屜拿出了剪刀，把封口的貼紙剪開，慢慢地抽出裡面的美感教科書。

「是書！是書！」

「哇！是國語課本！」

一位戴著眼鏡、留著小瓜呆頭的小男生把他的課本高高舉起來，迫不及待的跟大家說他的發現。其他同學

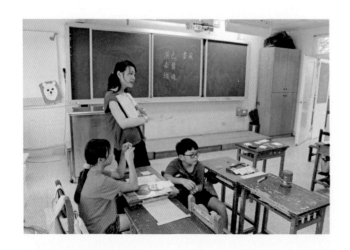

五年甲班吳虹萱老師帶學生分組討論新課本的不同之處。

設計師使用拼貼的創作手法重新呈
現課文第一頁。

孩子總是有讓你意想不到的發言！
（截自發書記錄影片）

也看著自己手上的課本，驚呼連連，好像是看到新玩具一樣。

有一個孩子嘴巴笑得開開的，然後像洗撲克牌一樣，快速的把這本課本快速翻過一次，每一課設計師獨特又用心的設計，一時全映入眼簾。這時我們終於放下心中的大石頭，就算是每天上課用的課本，做了適當的設計後，也能像玩具一樣，讓孩子愛不釋手。

吳虹萱老師很會帶孩子去觀察自己的感受，然後進行課堂討論。她運用了便利貼，請孩子把看到美感教科書不同的地方用便利貼寫下來並貼在那一頁上，並描述是不是喜歡這樣的不同，原因是什麼呢？此時我們就帶著攝影機，安靜地在一旁默默觀察，看看五年級的孩子從這本課本裡到底看到了什麼。

「這裡的手法是那種模擬古代場景的手法。」戴眼鏡的小瓜呆頭男生認真看著某一頁的插畫，手摸著下巴，跟他身旁的同學分享他所觀察到的。

「很多圖片都是用拼貼的方式來呈現。」另外一組的孩子得出了這個結論。

這時我們聽到了最讓我們印象深刻的一段對話，

「可是你有想過嗎，為什麼他要用這種就是……不同於以前的生字排列方法啊？」一位穿著桃紅色短上衣的小女生問了小瓜呆頭男生。

「他可能是要讓思想更自由，空間更開放。」小瓜呆頭男生將課本立在桌上，邊翻邊認真的回答道。

當下聽到這段對話的雀躍心情，我們現在都還記得清清楚楚。原來，當我們用心的重新設計課本，突破現有審查規則時，做出來的課本對於孩子是如此的生動有

趣，而他們也比我們想像中的成熟，看得出來每一頁設
計師的用心，還說出了像是「手法」、「對比」、「拼貼」
等的用詞。原來很多設計與背後的含義，孩子們是很樂
於學習與探索的。

　　這次發書的經驗，給了我們很大很大的信心，除了
對於我們正在做的事情之外，還有在孩子身上看到的特
質與潛力。

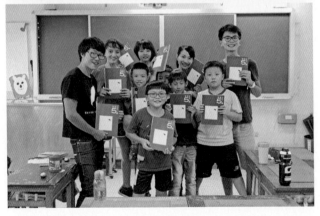

上圖｜每一課的設計師在生字排列
上各有變化，和過去的課本不同。

下圖｜與大湖國小五年甲班大合
照。前排左一為慕天，後排右一為
宗諺。

群眾募資後補票

當時製作第一本課本所需要的設計師以及配合教學的老師都找到了，整個計畫只差印製書籍的費用。

先是上了車，現在得來補票了。雖有了讓自己戶頭歸零也要推動計畫的決心，但一方面為了以防萬一，另一方面也為了讓計畫走得更長遠，我們咬牙執行計畫的同時便試著籌措經費，大家努力申請各種補助，並請 Temporary Studio 設計募資用的圖文，從 2014 年的八月開始嘗試在 flying V 上做群眾募資。

群眾募資在當時是一個很新的概念。慕天因為認識 flyingV 的創辦人小光學長，後來也到 flyingV 去實習，對於這個方法有一定的了解；加上 2014 那一年是充滿改變的一年，柯 P 崛起、三一八學運，社會的各種能量爆發，感覺好像台灣社會充滿絕望也充滿希望，群眾的力量很強大；因此我們才會想，是不是能夠透過募資的方式，來籌措計畫所需的資金。

不過，flyingV 上的案子並不是個個成功，我們募資的過程也並不輕鬆。

第一次募資時，募資網站上並沒有太多流量，大約有三分之一的流量是來自團隊成員的親朋好友，剩下三分之二才是透過親友擴散以及媒體傳播等。因此在最一開始的時候，我們非常認真的一個一個聯絡同學、朋友，也不好意思直接請他們掏錢贊助，只敢請他們多多推廣分享。為了讓贊助的累積金額不要太難看，我們自己還先充當贊助者投了七千塊進去。

最初的想法是希望能募到 30 萬，這樣就可以將教科書發到更多學校，也會有充足的資金成立協會，將計畫延續下去。不過，群眾募資的「達標金額」訂定起來

讓人十分為難：我們不敢訂得高，因為要是沒達標，就
一毛錢也拿不到；訂得低也不對，因為群眾募資是有分
階段的，募資團隊會列出達成各階段金額後要完成的對
應計畫，像我們這種公益性質的募款計畫，許多人會認
為達到第一階段的目標就可以執行了，便停止贊助，但
這樣募到的金額便根本不足以完成想做的事。後來我們
先將目標設定為「一個月內募到五萬塊」，之後各階段
再逐步提高，一步步接近30萬。

　　結果五萬塊的目標在上線一週內達成。

　　募資與教科書製作兩件事是同步進行的。接下來這
段期間，我們除了請親友幫忙分享以外，也在網站上公
布了兩支影片，一支是記錄大湖國小的發書活動，一支
是事後檢討第一次發書計畫的影片。兩支影片上線後，
有一位 DFC（Design for Change）團隊的夥伴看見了。
DFC團隊也長期關心教育，致力推動兒童創意，培養
孩子面對挑戰的能力。這位朋友看見我們的影片後，毅

第一次募資透過各種管道曝光最後
成功達標。

然將自己原先要拿去換新電腦的經費撥出來,轉投在我們的募資計畫裡。那是我們計畫上線後募到的最大筆金額!聽到他的這個小故事,更是令我們感謝之外又十分感動。

計畫、影片、後續媒體報導引來不少人注意。其中有些批評的聲浪,質疑我們「憑什麼談美感」的聲音很多。對於這些批評指教,我們很努力地解釋、溝通,好好說明計畫,漸漸地他們也能夠明白我們的理念,許多人還轉而支持。

最後總共募得了 26 萬左右的金額,雖然和原先的 30 萬相比小有差距,但足夠讓我們印製書籍外,還能把計畫推展到下一步。大家總算鬆了一口氣。

大家輪流去當兵！

好男兒都要當兵。根據中華民國憲法，年滿18歲的成年男子都要服兵役。交換生活正好是我們大學生涯的尾聲，因此過完畢業典禮後就會面臨兵役問題。

當我們的計畫正如火如荼地展開，便馬上面臨要入伍當兵的問題——這一切不能中斷，我們不禁煩惱了起來。好險，因為我們各自延遲了入伍時間，大家服役的時期有點落差，我們每階段勉強可以騰出一個相對自由的負責人持續推展進度，三個人在接續當兵的過程中輪

上圖｜2014.10~2015.10 在地檢署服替代役的柏韋不太喜歡以制服亮相。

下圖｜2014.11~2015.11 漁業署替代役男林宗諺報到。

流執行計畫。

為了要能夠推動美感教科書再造計劃，那時宗諺跟柏韋已經跟兵役科延後一個暑假，打算把大湖國小五上的課本發完後再入伍。

我們知道大湖國小只是開始，要推動改變還有更多的挑戰。因此，慕天已有心理準備要為此延畢，讓計畫步上軌道後再入伍。

九月發完書之後，宗諺跟柏韋馬上收到兵單，延畢的慕天就守在軍營外，等學期末的時候再調查學生這學期的使用反應。

我們也同時向朋友求援，募集更多夥伴加入，這樣才能避免計畫空窗期。

第一次發書的反應非常好，加上募資順利，承諾了大家要推動更多學校，也有些第一本課本裡不足的部分想改善，因此慕天與新夥伴馬上著手準備「五年級下學期的國語課本」，準備在 2015 年初開始的新學期發書。

整個過程像是在跑一場接力賽。很幸運地，在眾人的努力下，每一棒都有不錯的進展。

2015.04~2016.04 愛國傘兵 Special Force 慕天。

登上TED大舞台

　　慕天第一次看TED，是在交大建築所修課時教授在課堂上放的影片：一個荷蘭藝術家Theo Jansen透過大量水管重新接合成活生生的機構仿生獸，數十隻腳像螃蟹、像蜈蚣、像甲蟲，海風吹著每隻腳喀噠喀噠喀噠動起來，好像宮崎駿電影裡會出現的角色，自在的遊走在海邊。

　　身為一個機械系學生，自己在學機構學的時候從沒思考過可以這樣運用，只有在紙上計算，從沒有付諸行動。從那之後，大紅色的TED成為慕天大學時期的最愛，甚至會定時舉辦小型讀書會，定期找間空教室，邀請學弟妹一起看TED後分享彼此的想法。

　　2014年年尾，就在柏韋和宗諺準備入伍的時候，我們收到了TEDxTaipei的邀約。邀約是透過FB訊息傳來，說明了TED想要找美感教科書來做分享，但想要事先聊一聊我們具體在做的事情。TEDxTaipei演講的時間，是慕天留守軍營外，當時要負責接攬這一切，覺得非常興奮，沒想到自己有一天也能夠在舞台上分享，成為那個啟發別人的講者。

　　慕天在交大加油站前搭上客運，帶著緊張的心情前往TEDxTaipei的辦公室。電梯打開，入口放著一張由迪士尼動畫師劉大偉（Davy）在TEDxTaipei上現場畫的獅子王。「那部TED我看過！」那幅畫勾起了所有記憶，彷彿到了演講現場，看著他手舞足蹈的講著他一路離開台灣到美國的精彩故事。

　　那天的會議很愉快，TEDxTaipei的Claire是個很有效率的人，一開始說明了一下TED對演講的要求，雙方很流暢的分享了彼此對於講題的想法。其實這些年一

直有在看 TED，心中已經想好了所有準備，但當時還是非常緊張且興奮。

2015 年三月，很快的到了演講當天，慕天第一次到 TED 現場。那真的是很專業的舞台，攝影機、音控台、燈光就像在辦演唱會一樣，他也才了解為何 TED 的影片如此有質感。

下了舞台後，慕天認識了一位貴人「牛哥」，牛哥在遊戲橘子關懷基金會工作，他們是這次的贊助商。牛哥後來跟他說：「我們遊戲橘子品牌中心的總監，剛好是中華設計師協會的理事長，他有看到你的演講，看你需要什麼幫忙就說。」我們也因此認識了中華設計師協會理事長秉哥，開啟了後續課本設計的合作。

要知道在沒有預算的情況下，找設計師非常不容易，透過 TED 的舞台，我們簡直開了一個超大的資源庫。那一天 TED 後，我們認識了好多好多人，肯夢的朱平老師、夢田文創的蘇麗媚執行長、公視藝文大道主持人曾寶儀……這些平時都只能在雜誌上、電視上見到的名人。

TED 是一個重要的轉捩點，以往我們寄信被直接忽略的機會大概九成以上，但自從附上 TED 影片後，多數的人都會很快速地理解我們想做的事情，甚至有很多人會透過網路自己找上我們。

有一次設計課本時，需要找到沈芯菱、齊柏林導演授權文字，那時候有點急，於是上了 FB 發文詢問，當時 TEDxTaipei 的創辦人 Jason（許毓仁）馬上回覆留言協助聯繫。對我們來說，TED 真的是一個很重要的平台，讓我們有機會啟發別人，也讓更多人願意給予我們協助。

　　講完TED後，慕天馬上就被徵召，加入了國軍。

　　2016年有一天，慕天在軍中收到Jason要離開TED進入國
會的消息，TED藉這個機會特別邀請歷屆講者參加年度派對，
於是當天他特別提早離營前往台北。

　　那天Jason跟大家分享TED的心路歷程，原來當年他也是
為了這個夢想一步一步打造了這個舞台，那時剛開始還是借用
朱平老師的辦公室，到處想辦法邀請講者；而如今他將把這個
舞台傳承出去，因為他將肩負更大的任務，把這個舞台帶入這
個國家，讓許多人的夢想不再只是夢。

　　Jason說：「我會協助你們，推動美感教科書帶入立法
院。」當時很開心，TED已經成為了美感教科書計劃最重要的
推手。

第二次嘗試：
五年級下學期
國語課本

2014年，發送完五上國語課本後的年底，我們就開始籌備五年級下學期的國語課本。一方面第一次募資有餘額，還足夠做一次的發書；再者，有了第一次的經驗反饋，我們想在 2015 年初要發出的第二本裡修正。

由於柏韋跟宗諺在當兵，慕天只有一人，於是就找了新夥伴 Roro 加入。Roro 是交大的老同學，加入後開始幫忙處理很多事宜，就這樣，我們開始第二本國小五年級國語下學期的設計與製作。

這本課本的封面再次請到了 IF OFFICE 的馮宇設計師幫我們設計，使用了粉紅色的色調，與上學期的芋頭灰色有著鮮明的對比，馮宇老師表示希望透過這樣的顏色交替，就如同時裝週一樣，反映著季節的變化。

有了上一本的經驗，我們在內頁做了許多調整。

首先，在字體的選擇上，因為老師的建議，在國小字形筆畫的認識上，需要更為正確的楷書，因此我們將標楷體作為這次的統一字體。

再來，某些插畫使用過深的底色，讓小朋友難以做筆記或是用螢光筆畫重點，也都予以調整，盡力避免類似的問題。

最後，在生字排列上，同一頁出現的生字，我們統一放在頁面的下方，讓同學們更容易找到本課的生字。

除此之外，我們將每一課的課文，加上了一頁篇名頁，一頁滿版的插圖頁。我們固執的認為，如果哈利·波特和金庸武俠小說能夠擁有美麗的書封，蘇軾、司馬懿與蔣勳等知名的文學家，難道不能有屬於自己的封面嗎？我們希望透過插畫的力量，讓孩子對課文有更多的好奇與想像。

※ 第二本課本的設計師也有十二位：

Peitzu Lee、RichaPuPu、双人徐、王佳渝、林佩萱、梁瀚云、陳則鳴、陳盈蓁、馮宇、劉思妤、劉嘎叫、蘇勻。（按英文字、筆畫順序排列）

當時有一個插曲，因為我們其實一直想要做12年
所有的課本，因此希望除了國小外，也能有更多年齡的
嘗試，又因為群眾募資有了經費，所以就打算拚一把，
做一個高中的國文課本。那時透過交大同學介紹，找到
一位北一女的老師，願意給我們機會合作，所以在這一
次的嘗試中，我們也試著做了高中課本，一本「高一下
學期的國文課本」。

很無奈地，效果不如預期，原以為只要印刷經費夠
就能做好，但其實在人力負擔上，出現了很大的缺口。
與幾位前輩詢問過意見後，我們認知到，若想要把一件
事情做得好，也必須學會放棄一些機會。樣樣通的結果
就是樣樣鬆，不同年齡階段的學生，是很不一樣的設計
思維，以我們現階段的人力與財力，要隨意擴張都是難
以負荷的。

幕天與Roro（右）一起錄給贊助者
的感謝影片。

於是我們決定專心把注意力放在國小。這是我們第一次對於如何走得更精準做出的戰略考量。我們先從升學壓力較小的國小著手，希望從這個階段開始翻動土壤。

左圖｜小五下國語封面，如時裝般會隨著季節變換色系，相較於第一本的芋頭色，這是使用春暖花開的粉色系，希望能透過封面顏色讓孩子感受到四季的更迭變化。

右圖｜高一國文封面以萬花筒為主題，翻開課本就像看見一個新的世界一樣，同時代表著以古觀今鑑往知來。

藉「想像計畫」
和「教育節」
再跨一步

　　既然資源不足，我們便決定先把國小做好。經過了一番討論，我們認為過去只在一個年齡層證明自己的想法是不夠有說服力的，離開了五年級，我們需要找到另一個城池，來證明我們的觀點。於是我們打算下一次嘗試時就要深入國小各個不同年級的國語課本。

　　依據當時教育部公布之教科書審定辦法規定，自第三年用書起，得於總頁數二分之一以內進行修訂。康軒重視教學現場意見，通常會依規定進行修訂。我們過去拿到確定的課文後，大概需要三至六個月的時間，讓設計師依據課文重新設計。那時康軒正在修訂二、四、六年級，課文內容還未確定，因此只有一、三、五年級的國語課文可以讓我們來得及重新設計。一、三、五年級的課本，剛好也代表國小低中高年級三個不同的版型，如果設計得好，其實該版型也就能夠應用擴展到二、四、六年級。

　　為了把一、三、五年級國語課本做出來，我們需要找到一筆資金，這是我們2015年的一大目標。但那年的大半時間，我們不是正在當兵，就是準備步入軍旅生活，無力四處奔走募款，我們便把希望寄託到法藍瓷的「想像計畫」中。

　　法藍瓷公司於2012年發起的「想像計畫」，每年以150萬的總資助金，贊助七組文化、藝術、美學與設計領域的公益提案，鼓勵有志青年發想各種計畫，致力敉平城鄉資源落差，讓偏鄉的孩子和都市的孩子享有均等的機會。這個計畫的宗旨，正好十分符合我們的理想。

　　其實這已經是我們第二次投這個計畫了，2014年時我們也參加了，但不幸落選，連第一個入圍門檻都沒

過。然而，這次與之前不同，在第一次群眾募資的幫
助下，我們有了更周全的準備，不但有了第一本課本，
也拍攝記錄到很多很棒的小朋友互動影像。於是我們從
2014年年末就開始籌備，這樣在2015年上半比賽開始
時才能準備周全。

因為當兵的緣故，我們只能推派一個代表去參加比
賽。整個法藍瓷想像計畫比賽的時間點，是在柏韋替代
役的後期，一方面替代役的服役較為輕鬆，另一方面當
了半年的兵相對於新兵，累積了一些榮譽假，更有自己
的空閒時間，所以柏韋成為了下一個交棒人選，負責處
理參展與參賽的事情。

柏韋參加法藍瓷決賽。

　　比賽分為三個階段，第一階段要繳交 12 張照片以及一段影片作為計畫的介紹。當時的我們相當克難，柏韋在地檢署服役，找到機會利用一間閒置的空會議室，因為相機有些廉價，加上鏡頭也不是很夠力，坐在桌上以一個奇怪的角度，在同事的幫助下完成了錄製。

　　很幸運的，這次在相對完整的計畫與執行方案中，通過了第一階段的初選，我們在最後的 50 萬元組裡，與其他優秀的參賽者並列，通過民眾的按讚投票，前三名的參賽者才能進到最後一關的面試簡報。

　　不知道大家是否體驗過這種拉票比賽，但對我們來說是相當坐立難安的。心裡的感受跟參加選舉的候選人有幾分相似。一開始的時候，我們天真地以為我們這群網路世代的年輕人，在這樣的比賽中會有一定的優勢吧！但事情並不如我們所預期的。第一天，就有兩組候選隊伍遙遙領先其他參賽者，我們只能趕快賣力邀請朋友投票。

　　在拚命的拉票後，我們暫時落在第三名的位子，心中只希望能夠繼續下去，以第三名拿到決賽的門票。然而到了決賽前幾天，突然有一參賽者，透過知名實況主好友的一次介紹，在一夜之間超越了大家，當時的我們都好震驚！真的有一種選情告急的感覺。

　　我們開了一次作戰會議，大家接下來的幾天晚上，要盡自己所能的拉票，守住第三名的防線。截止前的晚上，我們都守在各自的電腦前，拿著電話，跟那些久未聯絡的朋友與遠房親戚挨個說明，也想盡辦法動員朋友，幫我們做最後的衝刺。終於在最後一刻，以些微的領先，進入了決賽。

經過一連串的比賽之後，時序也默默的來到夏天，記得決賽的那天風和日麗，風裡帶著一點對決的味道。比賽的過程相當順利，我們是第一組上台的，介紹我們過去一年的努力後，播放了孩子第一次拿到書的表情與反應。簡報結束後，也聽到其他各組的詳細內容，都是些令人激賞的計畫，每一個都有獨特的使命，而今天卻得要透過比賽的方式，從中選出一個，實在有些可惜。

七月被通知得首獎的那一天，心裡真的很感謝，尤其是那些在最後一刻幫我們催票拉票的朋友，更重要的是，法藍瓷提供的獎金，確實給我們續上一命，讓我們有了下一步前進的可能。回頭看這一切，社會中真的也需要這樣的力量，在這些新的、年輕的團體孤立無援、不知如何是好的時候，給他們一劑強心針。

同樣在 2015 年，差不多和慕天的 TED 演說同時間，我們收到一封信，受邀參加五月第一屆的不太乖教育節。因為我們三個人那個時間點都在當兵，只得再次對外求援，最後在設計師朋友嘎叫的幫助下，終於趕出一個科展展板。

不太乖教育節很有趣，是台灣第一個體制外的教育展，我們感覺到很被其中的氣息接納；在這裡遇見的都是一些對現況有想法的朋友，用自己的力量，試圖解決或是補強教育的問題。在朋友的介紹下，我們認識了當時的策展人──蘇仰志。任誰都沒有想到，這個大叔會在未來，對我們那麼重要。記得第一次看到阿志的樣子，一個中年大叔戴著一副黑色粗框眼鏡，舉手投足之間，有一種說不出來的喜劇感。他告訴我們，不太乖教育展是一個多麼創新的開始。後來才知道，他為了這個

展，賠了七百多萬。

　　展期的三天，我們各自有站崗的分配時間，在柏
韋負責的那天，發生了一件有趣的事，中午吃飯時接到
朋友的電話通知，當時的教育部長吳思華來到現場。為
了有機會親自向部長介紹我們的計畫，柏韋放下手中的
雞腿飯，攔下一台計程車，火速前往會場。外面下著小
雨，我們終於找到機會，第一次在教育部長的面前介紹
我們的理想。那時候總覺得這就是我們的燈塔！

時任教育部長吳思華到美感教科書
的攤位，與團隊交流。

開始做
低中高三個年級的
國語課本

這一年，有了法藍瓷想像計畫的資助，我們便能投入為一、三、五年級不同年紀的孩子做出課本。

自從開始慢慢被大眾認識後，越來越多不同的聲音出現，其中包含在設計上的質疑。過去因為是結合各個設計師、插畫師，一直缺乏一個總監的角色做系統性的配置與設定，因此在設計上難以做好統整。對於一本課本來說，統整性是非常重要的地方，我們下定決心，這次的課本，需要尋找有經驗的設計師擔任創意總監，並由他作為課本設計的中心，和其他插畫家設計師配合，換句話說，我們需要找到一個完整的設計團隊。

除了設計方面的問題，我們也一步步地意識到，我們還有另一個巨大的需求要滿足，也就是維持老師的教學和學生的學習便利順暢。課本被賦予的任務中，教學與學習的功能，在大家的心目中更為重要，若不能在這教學需求上達標，若不能證明更豐富有趣的設計不會影響孩子的學習表現，這一切努力都會被人視為空談。如何做出更正確更合適的設計，成為我們心頭最大的問題。

設計一直以來都跟藝術有很大的相似表象，但又有完全不同的出發點。藝術是從作者本身出發，非常本位主義的東西，而設計恰恰相反，他們更關心以使用者為核心的看法。為了把教科書做好，我們必須去了解使用者。首先，我們要跨入一個全面未知的領域——兒童藝術成長心理學。

身為幾個專業的門外漢，不斷地在陌生的領域打滾，雖然已經少了幾分當初的膽怯，但依舊充滿疑問。2015年六月，我們來到了國家圖書館，利用時間，開始翻閱所有關於兒童藝術成長心理學的論文書籍，學渣如

中年級的小朋友開始有了空間表現的概念，插畫家特別用了俯視的角度來呈現雨傘。

我們，怎麼也沒想到，在避開一切研究與學習之後，居然有一天還得翻閱這些學霸密密麻麻的論文。可以想想對我們而言，是多麼痛苦的一件事。

這段期間慕天正在當兵，柏韋與宗諺還未退伍，Roro 去了大陸工作，因此我們又找了另一位老朋友山豬加入團隊協助。在山豬的幫忙蒐集、整理資料之下，我們慢慢找到一些脈絡，那些關於兒童腦部發育，進而對兒童藝術心理研究的分析與描寫，漸漸地被一條一條的整理出來。透過孩子的畫作分析，可以清楚地發現不同年齡的孩子，在空間乃至於事物細節的認知，有很大的不同。

低年級的小朋友在繪畫表達上是以平面為主，中年級的小朋友開始有了空間表現的概念，而高年級的小朋友正進入抽象表達與想像力的建構。因此我們後來請插畫家繪製課本插畫時，也試著在裡面融入了不同的概念，依照年齡給孩子不同的視覺刺激。

國家教育研究院　開會通知單

受文者：柔園讀寫及教學研究中心
發文日期：中華民國104年9月22日
發文字號：教研院字第1040102349號
附件：會議紀錄
開會事由：底感知繪計畫1004討論會議
開會時間：104年9月25日（星期五）上午11時
開會地點：柔園三峽總院五樓智崇課程中心主任室
主持人：柔園課程中心洪詩琪主任
聯絡人電話：(02)8671-1318

當兵時國教院發給我們各自服役單位的開會通知公文。

　　六到八月間，我們一邊進行這樣的研究，一邊尋找三間願意合作的設計公司，各自負責低、中、高年級的課本設計。與過去不同的是，我們終於可以支付微薄的設計費用了！馮宇老師一如往常的豪爽答應，也因為有年幼女兒的關係，率先選擇了低年級的國語課本；在不太乖教育節認識的阿志，也首肯認領我們一本高年級的課本；最後在理事長秉哥號召下，中華設計師協會也願意協助設計中年級的課本。

　　也約莫在這段時間，國家教育研究院（國教院）終於注意到我們的計畫了。2015年九月，我們在營中收到了開會通知，開始有機會和這個主管教科書審核的政府單位討論我們的想法。

　　這一切就好像冥冥之中，有人幫你把前面的路鋪好，一切便這麼水到渠成。

（左起）山豬、慕天、柏韋、宗諺
一同至國教院開會。

找出版社攜手合作

在設計 2015 年初發放的五下和高一下課本之前，我們曾經致電康軒的編輯部，解釋我們正在做一個公益計畫，希望可以免費幫孩子做一份實驗教材。編輯部的窗口聽到只是幾個大學生所做的公益計畫，送書給一個不到十人的班級，而且該校原本就購買了康軒的課本，就在電話中答應我們沒有問題。

在我們經歷媒體報導過後，出版社的主管開始注意到我們的計畫，後續更多的媒體採訪和曝光，更讓學校老師致電出版社業務，詢問是否可以購買電視上看到的課本。

後來透過一位師大教授的介紹，第一次當面見到了教科書出版社的高層主管。當時會議由康軒出版社的副總出席，並請相關經理為我們解釋整個教科書編輯與設計的流程，和過去多年來，出版社每次的轉變中，在政府、老師、家長三個不同組群之間遇到的困難。

我們就此開始與教科書出版社有了較密切的往來。

康軒的美術編輯花了很多時間告訴我們，教科書設計的困境，其實並不單是美編的問題。在整體審定過程，發生過很多想要努力卻徒勞無功的案例。

美編經理也仔細地舉例說明：「我們設計的繪圖，審查委員有時會覺得沒有必要，要求我們拿掉。我們如果想要留白，會被認為不具教學意義，該頁不採計價格。甚至有些審查委員會要求課本內的人物頭跟身體的比例要跟正常人一樣，動物不能穿衣服打領結，否則有虐待動物的嫌疑。這些都是發生過的案例。」那時候我們才明白原來教科書出版社的美編有多辛苦，他們設計出的一本課本要符合全台上萬個老師的教學習慣，設計的時間

又非常急促，教育部的審查委員還是會針對課本設計給予各種意見，時間、經費、不斷改圖三者的夾擊下，很難產出我們構想中的好設計，聽到這裡我們都覺得難過。

在這樣的壓力下，出版社根本不太敢多做嘗試。對於我們團隊的想法，教科書出版社也覺得很好，但執行上確實有其風險——如果做出來後政府或市場不接受怎麼辦？因此我們最後跟出版社說，沒關係，你擔心的事情，我們會證明給你們看，我們要讓政府、老師、家長、學生都了解一本課本美感的重要性，把這條路拓寬，讓所有人能夠做更多的嘗試。

在七月獲得了法藍瓷的首獎之後，第二波教科書的計畫就如火如荼的展開，這段期間我們也正式跟康軒簽約合作。跟第一次有很大的不同地方在於，這次我們走的是更完整的課本設計流程，和剛開始那種一股腦先做出一個demo的方式相比，嚴謹了許多。

其中課文的授權就有很大的不同，一般的課文分成兩種，一種是出版社的編輯配合課綱的規範自行撰寫。而另一種則是經典的選文，例如大家耳熟能詳的〈山豬學校飛鼠大學〉、〈春天來了〉……而這些課文則需要分別跟所有作者取得使用授權。

雖然康軒在之前已經跟這些作者都有完成授權簽訂，但因為授權無法轉讓給第三者，在慎重起見的情況下，我們必須要跟所有的作者另外取得授權！也就是說，扣除掉康軒本身擁有著作財產權的課文外，我們還需要跟18位作者取得共24篇的文章一式兩份的正式簽約授權！這是個滿費工的事情，也是一個不能失敗的任務，畢竟不管少了哪一課，都不是一本完整的課本了！

許多作家都是學界的老前輩，能夠聯繫的方式除了寫信跟通話外，比較難用電子通訊軟體連線，另外也有部分前輩已經仙逝，需要先找到著作權目前的擁有人取得授權。

取得授權本身並不難，難的是要在電話中簡短的讓作者認識美感細胞，並且認同我們在做的事，進而讓他把文章授權給我們使用。在前幾通電話中，我發現要用電話完整陳述美感細胞在做的事情真的很困難，通常聽完後馬上會被問說，所以你們是新的出版社嗎？還是你們是教育部的單位？最後感覺大家都放棄理解，先看看合約內容再說。

與康軒出版社和設計師的第一次會議。在側最前為設計師馮宇，右側第三為不太乖教育節策展人蘇仰志。

而這中間，康軒的編輯經理跟國文科的文編們真的給予了相當大的協助和指導，建議我們直接把計畫介紹寫成一封信，連同合約一併寄給作者，在電話中只需簡短說明，展現十足的活力跟誠意即可！在康軒的幫助之下，我們成功的取得了作家們的授權，另人欣慰的事情是，多數作家都對我們的計畫很有興趣也表示支持，很期待自己的文章能夠被不同的設計師用不同的風格呈現。

在這個當下，我們深刻體驗到《牧羊少年奇幻之旅》裡面的一句話：只要你真心想做一件事，全宇宙都會來幫你。即使這個過程很複雜繁瑣，但幾乎我們所有接觸到的單位跟負責的人，都是鼎力相助，就像在跑一條不知道終點、很遠很遠的馬拉松賽跑，但沿途所有的人都幫你加油打氣，給予你正面向前的動力，此時此刻反而感覺支撐自己繼續跑下去的，並不是那種非達到終點的渴望，而是你很確定自己跑在一條正確的道路上。

全教總的協助

2015年，是我們廣泛建立與各單位關係的一年，先是在九月有機會跟國教院接觸，接著又在十月因為朋友的介紹，有緣認識日後給予我們極大支持的全國教師工會總聯合會（全教總）與雅菁老師。

第一次拜訪全教總時，我們坐在位於民權西路站的辦公室會議桌，一直感受到裡面許多的電話聲聲響，熱絡忙碌的氣氛，心想也是，這裡要處理全台大大小小教師相關的事務，肯定都是忙得不可開交。接著雅菁老師就從她的座位走過來，坐在我們面前，感覺起來剛處理完一件重要的事，臉上有點疲態，但馬上又打起精神，用很熱情的態度來見我們。

每次與雅菁老師見面都能了解很多我們不知道的事，像是老師在學校所要處理的事情。我們過去總覺得，老師的責任就是在課堂上傳授知識，帶領孩子學習與成長，但實際上老師還需要處理很多學校行政、財務、導護等等相關的事務，同時還要與家長們溝通，這些常常都讓老師們分身乏術。知道這些事，也讓我們從另一個角度體會到老師的辛勞。或像是我們在安排環島發書時，雅菁老師會提醒我們盡量避開頭兩週，因為此時班級導師們正開始建立班級氣氛與規則，處理很多行政事務。這些實用的幕後資訊都讓我們在執行計畫時更加順利。

不管是2016、2017年的發書之旅與全台學校聯絡的管道，或是我們計畫策略上需要諮詢的時候，全教總都第一時間全力幫忙。從雅菁老師身上，我們也認識一位老師所需要的特質，她總是不厭其煩地向我們解釋現況、積極的幫我們在體制內推廣，並與我們一

起思考教科書再造計劃未來的可能。在這裡，我們看
見了老師們對教育的種種付出，也見到了對教育龐大
的熱情與能量。

環台發書之旅計畫圖。透過全教總
雅菁老師的指點，我們盡量避開了
開學頭兩週。

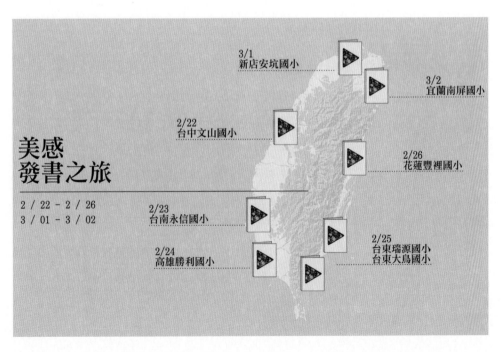

3/1
新店安坑國小

3/2
宜蘭南屏國小

2/22
台中文山國小

2/26
花蓮豐裡國小

**美感
發書之旅**

2/23
台南永信國小

2/24
高雄勝利國小

2/25
台東瑞源國小
台東大鳥國小

2 / 22 - 2 / 26
3 / 01 - 3 / 02

第一次環島
「美感發書之旅」

2016年二月，一、三、五年級的國語課本都完成了。

除了學習不同年齡的兒童心理發展外，我們還想更深、更廣地認識課本的使用者。因為每個縣市孩子的學習狀況都不盡相同，所以我們決定盡可能到不同的城市和偏鄉城鎮發書，與當地的老師與學生互動，搜集更多資料，更了解各個縣市的狀況，從根本去拓展計畫的影響力。這就像是我們的畢業旅行，開著一台車，載著這次剛印出來熱騰騰的課本，到全台各地去。

我們規畫在七個工作天內，環台發書，地點涵蓋新北、台中、台南、高雄、台東、花蓮和宜蘭，每一個縣市都有一到兩間學校。那時候時間表一拉，就知道這是一個相當緊湊的行程。因為要配合學校上課時間，同時又希望可以到越多學校越好，所以有時候我們早上拜訪一間學校，下午又必須馬不停蹄地趕往第二間。

台中文山國小的鄭恆毅老師是一位風趣的老師，在課堂上能看到老師與孩子們像是朋友般一樣的互動。老師在課堂上請孩子發表對新設計課本的想法，只見孩子們爭相舉手發言，迫不及待想跟班上同學分享他們的發現。孩子們對〈曬棉被〉那一課的插畫很感興趣，那是一對兄妹正一起抱著棉被拿去曬的圖，有的孩子說那不是棉被，那是棉花糖，也有的孩子說，那是一個巨大的牙齒，他們在抱牙齒！其他同學聽完笑得不亦樂乎。其實孩子們本身就是一群小小藝術家，我們透過比較抽象的插畫、多樣風格的創作手法，給他們可以發揮的媒材與舞台，剩下的他們會自己延伸想像出來，每一個孩子都有自己想像的模樣。

接著來到了高雄的勝利國小，這回帶著小學一年

孩子逗趣地說這對兄妹搬的是一顆大牙齒。

級的新課本到班上。這本課本的封面有一個很有趣的設計，設計師在封面畫了一個古代的扇子，同時附件裡提供了一張貼紙，上面是不同顏色的不同國字筆畫。古人常在扇子上寫字，那我們也可以依循這個典故，讓孩子在封面的扇子上，貼上筆畫貼紙，組成自己的國字。

　　課堂上我們一直在偷偷觀察孩子貼了什麼字出來，有一位孩子貼了「卒」跟「包」兩個字，因為他說他很喜歡象棋，天天都玩象棋，因此他想把象棋貼在自己的課本封面上；有一位小女孩沒有貼字，反而用筆畫貼紙貼成一張臉。小女孩說，因為幫他貼上了鬍子，所以他是一位古代人。孩子總是可以突破框架啊！

　　五年級課文的「從空中看台灣」，講述著台灣生態保育的議題。過去孩子可能對這樣的課文內容比較沒有感覺，此時插畫師畫了一個抽象的綠色橢圓形象徵檳榔，往左漸變成土灰色，還有一台怪手在上面，好像正在破壞土地。插畫師用抽象的方式來給予孩子想像的空間，

封面的筆畫貼紙創作。

插畫師用抽象的方式來繪製插圖，
給予孩子想像的空間。

讓孩子在讀完課文之後，在想像中間拾獲樂趣，也因為經過自己的推敲和吸收，對於課文印象又更深刻了。

在發書的活動中，有一個小插曲讓我們相當感動。當時到了一所台南的國小，有一位老師課後偷偷跟我們說，因為知道這次我們是與康軒合作，以康軒的內容來重新設計課本，為了可以跟我們計畫的版本相符，使用到美感教科書，老師這學期特地選了康軒版的國語課本！

每次發書都一定有讓我們最印象深刻的經驗，這次就是發生在宜蘭的南屏國小。

當天我們一如往常地在台上與孩子分享著我們的計畫，發送新課本，讓孩子去討論新舊課本的差異。孩子們七嘴八舌的在討論中不斷地丟出新的想法，形成一個良好的互動氣氛，如同以往一樣。

在課後單獨訪談的環節時，我們架起一台攝影機，坐在沈欣文老師的對面，老師在訪談的最後對我們說：「我很感動，因為我們有一個比較特別的學生，他其實是一個領有殘障手冊重度自閉症的孩子。當你一互動，一問問題，他馬上就願意回答，這已經是一個突破。

「他不但願意回答，而且我有聽他的回答，他真的有了解你的意思，針對你的意思來回答，雖然回答可能不是很成熟或是非常亮眼，可是我覺得這和我平常班級教學的時候比起來，這表示他有多願意你們進來。

「我在後面看都會覺得，若是他媽媽看到這一幕，應該會非常的感謝你們。」我們永遠都記得沈老師用很認真的眼神看著我們，慢慢的以她溫柔又堅定的聲音，一字一句的說出這段話。雖然我們因為攝影機位置的關係，與老師隔著一段距離，但這時候的老師在我們眼裡

花男全三冊套書（首刷限量送「花男應援小掛旗」）

男孩和父親，常常還有棒球……
男人心中最傻氣、熱血的棒球之夢，父子間最感人熱淚的親情羈絆！

「《花男》，第一次看，哭。 不信邪，第二次看，又哭。 再不信邪，看幾次還是一樣，真奇怪？」—— 王登鈺（漫畫家、動畫導演）

「在日漫一片美形的世界裏，單看畫風，松本大洋好比在一大群俊帥小鮮肉當中其貌不揚的大叔，居然可以有一席之地，並且屹立不，你立刻可以知道：其他那些都是面癱帥哥，而這傢伙是演技派的！」—— 麥人杰（漫畫家、動畫導演）

「我想住在花田家隔壁，看像小孩的爸爸花男豪邁揮棒三百次，聽像爸爸的小孩茂雄毒舌訓人。松本大洋獨有的溫暖和幽默，簡直像一場全壘打四射的煙火慶典。」—— 黃崇凱（小說家）

花田花男——30歲，熱愛棒球，巨人隊超級粉絲，獨自生活在郊區海邊的樸素小村，家裡貼滿長嶋茂雄的各式海報，摩托車叫貞治郎、貓咪叫原辰德、被子上繡著長嶋的招牌3號。花男傻裡傻氣但受人歡迎，維生方式是個謎。雖然是爸爸，但幼稚得像個長不大的小孩。

花田茂雄——小學三年級，城市男孩，功課優異的早熟小學生，個性現實、機車，追求傳統價值的成功路線。雖是兒子，但講話老成世故又毒舌，是個彆扭的小大人。

這個夏天，茂雄必須離開城市，去郊區和花男同住，精明兒子面對憨傻老爸始終如一的夢想和傻勁，兩人因價值觀相差太大而鬧出不少笑話和衝突。

台灣限定

男孩和父親，常常還有棒球。

收錄日本初版彩色扉頁新舊彩圖，一次擁有！

花男

はなおとこ HANA OTOKO

松本大洋

男

首劇限量贈品
花男 応援小掛旗

COMICS

似乎變得好大、好清晰，每一句都讓在攝影機後面的我
們深深感動。一股暖流淌過我們心底，因為一本課本與
一次的課堂活動，讓一位孩子跨出了重要的一步，或許
因為這第一步，他能慢慢打開心房。

一、三、五年級下學期的國語課本。

劉姥姥進
立院大觀園

2016年，立委改選，民進黨席次過半，時代力量作為新政黨也有五名立委。TEDxTaipei的創辦人許毓仁，也代表國民黨來到了立法院當上了立委。

忽然之間，立法委員之中有認識的朋友，我們就希望藉此得到一點關注與幫助。第一次進入立法院，感覺全身的細胞都緊張了起來，沒有想過會有這麼一天，自己也會來到這種場合，談論些什麼事情。立法委員辦公室大樓的電梯裡，不時可以遇到一些電視上才會看到的面孔，或是聽到立委助理的交談，好像從他們口中冒出來的隨便一句都是國家大事。當時的自己像極了劉姥姥進大觀園，對所有的一切都感到新奇。

記得那個時候請在民進黨工作的朋友幫忙，早早取得了文化教育委員會立委名單。我們相信透過文化教育委員會，更有機會讓相關部門重視這件事情。就這樣，我們請朋友介紹或是毛遂自薦，將我們的計畫廣傳給委員們。

大多數的立委都願意與我們溝通。當時文化教育委員會的召集人是黃國書委員，在與他討論的過程中，我們才了解，教科書的審查辦法在法律層級中，算是行政命令，由行政機關經相關法律的授權可以自行規範。我們開始拜訪文化教育委員會的立委，在這半年的過程中，進而認識了吳思瑤、蘇巧慧等立委，並向其請教如何推動體制內的改變。

我們將遇到並想解決的問題告訴每一位委員，也贈送他們一套改造後的課本，希望透過實體課本的留存，能讓委員記得我們的議題與期待。

沒隔幾週，就出現了立委拿著我們的教科書質詢教

第一次見「立委」許毓仁。

育部長的新聞畫面，坦白說這也出乎我們的意料之外。雖然立委沒有辦法直接調整行政命令，但因為立委在社會間的影響力很大，對於體制內的改變可以協助我們發聲，也讓計畫進入體制內的可能性大幅提高。

　　在這之前，很多人勸我們不要去碰政治，但我們一直都明白，如果教科書要改變，這一切不可能跟政治無關，而我們今天要做的事，就是進到這個體制內，用盡全力去找到一個新的平衡。我們都還在試圖了解國家這台機器怎麼運作的同時，教科書再造計劃就這麼誤打誤撞地第一次進入了政治領域。

　　伴隨著喜悅與震驚，我們很快受到國教院的邀請，得到機會，和他們分享我們的計畫。

　　對當時的我們而言，這一切就像開了一扇大門，我們都在這樣的過程中看到了希望，也驚喜著政治對於我們的賦權。殊不知等待我們的，還有更多的困難。就這樣，一群傻小子又往前了一小步。

立委吳思瑤。

書包裡的
美術館

12,760個小時，這是國小到高中12年中，我們要與
教科書相處的時間。相當於6,000部電影、3,000趟
美術館。你是否想像過，未來課本還能扮演什麼樣
的角色？

我們找了台灣五位知名設計師，針對小學五年級的國
語、英文、數學、自然、社會在內文不變的情況下重
新設計。每一位設計師就像一個策展人，在一樣的知
識教學下，放入了多元的美學觀點，讓每次上課都像
逛美術館一樣精彩。

國英數自社！
五科全面啟動！

台灣的教科書有一個奇怪的付費使用機制，由老師做選擇、家長買單、學生使用。我們心中的目標很簡單，就是希望「好看的教科書賣得比不好看的教科書好」。一旦這件事發生，市場機制自動會往更美更好的方向前進。因此如何讓選書的老師能更在意美感教育，成了我們的核心考量。

根據我們調查與訪談後得知，老師在選教科書的時候，除了價格與教學功能之外，教學習慣佔了很大的比重。但我們又發現了一個新的契機，教育部所公布的12年國教教改，即將在民國107年，也就是2018年上路（目前延後至108年）。換句話説，這樣的一次大洗牌，足以重新打破老師們選書的教學習慣這一項重要因素。加上所有出版社都會全新編寫，新的教科書享有完整製作空間，實屬難得。

2015年到2016年初，相繼跟各相關單位接觸後，我們更明白他們的難處。就出版社這一端來説，在審查條件及相關法規放寬之前，出版社就算有心也很難有效果；審查單位也一樣，家長打來抗議的聲音是一個永遠難解的問題，為了追求各方都滿意，只能越來越保守。

2016年，我們重新統整了近半年來的發現與結果，逐漸意識到教科書的改變是一個巨大的結構改革。其中包含著出版社、教育部門（教育部國民及學前教育署、國家教育研究院）、老師、設計師、學生、家長以及一般民眾，每個單位都有它的難處與需要幫助的地方，而我們則是要想辦法站在他們的角度，從他們的顧慮出發，才能真正提出雙方都願意努力且達到雙贏的方案，而不是單方面的一廂情願。

不如就把問題帶到大家面前吧！從洪仲丘事件到三一八學運，台灣社會累積了不少改革的能量，我們覺得這是一個很好的時機點，能讓大家願意回頭重視教科書的存在。

一直以來，教科書在我們最沒有話語權的階段被我們使用，一旦離開了傳統教育的包袱，多數人就是開心地離去，從此教科書便被塵封在房間的深處。

有一次柏韋到大學去演講，他問了現場的觀眾學生一個問題：「在場有誰還會去翻閱自己以前的教科書？」得到的答案是，除了家教的需要之外，幾乎鮮少人會再去碰觸自己學生時期的教科書。

而我們下一次看到課本的時候，就是小孩子上小學，隨著書包一起帶回來的那天。如果我們覺得有什麼想改變的，到那個時候也來不及了。故而趁著接下來的12年國教教改，我們能夠匯集多少力量，推動大家重新去討論教科書所應該要扮演的角色，成為我們現階段最重要的事。

2017年是原定的107年度教改前一年，這是非常關鍵的時間點，一次教科書重大改版，所有出版社都會全新編寫，老師也會重新選書，是個市場洗牌的重要時刻，我們一直希望可以藉由這次機會影響體制內的課本。為了創造社會聲量，我們最後討論的結果是不以企業募款的方式，而是採用「大型的群眾募資」，企圖引爆出最大的媒體聲量和社群影響力，聯手推動政府做出反應，同時讓出版社往這個改革方向邁進。

過去我們都鎖定國語課本，原因很簡單，因為國語是閱讀量最高的主科，大約佔小五學生22%的上課時

間。過去常有人問說：「我看到國語課本被重新設計，可是國語課本有很多文章故事可以搭配插畫，但是像數學課本有可能嗎？自然、社會有可能嗎？」因此我們決定在2017年開始「第二季計畫」，所謂的「第二季」，和先前三次發書做法不同的就是跨出國語科，將再造範圍擴大到五大主科「國、英、數、自、社」，各抽出一兩個單元製作，影響孩子的上課時間將提升到65%。

許多人都會問我們為何選擇跟康軒與南一合作，其實最一開始我們並沒有進行選擇，只是因為大湖國小使用的是康軒版本，因此我們就以康軒作為設計的基礎。也感謝康軒的支持，讓我們得以持續推進計畫。2016年下半，這一次計畫啟動前，南一透過認識的人主動聯繫宗諺，說希望能夠有所合作。

當時聽到這個消息非常開心，一年前在TED分享時，許下的目標是五到十年內影響50%以上的孩子，聽起來很難，但台灣目前國小只剩三大出版社「康軒、南一、翰林」，因此只要任兩家願意改變，其實就會超過一半以上的市佔率，各科交互版本使用下，更可以觸及到幾乎全部的孩子。這次的合作代表了台灣兩大教科書出版社的加入，那是足以撼動教育現場的影響力，也會讓政府看見教科書出版業者的決心，因此我們非常興奮，覺得要把計畫做得更大更好，好好利用這次的機會。

帶著做出台灣最大的美感教育再造計畫的雄心壯志，我們陸續拜訪了幾位知名設計師，也慢慢敲定了這次合作的對象：

國語科設計師馮宇。

國語—馮宇

馮宇老師一路支持我們，計畫至今已設計過多次國語課本，累積了一些心得，因此他希望可以繼續負責國語科，以便能延伸出更多不同的設計巧思。

自然科設計師王艾莉。

自然—王艾莉

王艾莉老師相當熱心，在我們第一次發完書和 TED 演講完後，王老師主動的跟我們聯繫，表明如果我們未來需要幫忙，記得告訴她。因此這次的製書計畫，我們第一時間就聯繫了老師。王老師過去的作品都非常有趣，作品中有許多互動式的設計，讓使用者覺得很好玩，因此我們希望王老師能夠負責設計自然課本，讓相對較為生硬的自然科學變得更加生動活潑有趣，提升孩子們學習的意願和樂趣。

社會科設計團隊「圖文不符」。

社會—「圖文不符」團隊

「圖文不符」是最近當紅的資訊圖像化設計公司，社會課本中經常會出現許多資訊，例如：出生率、地圖等等，因此當時覺得如果找圖文不符來做社會課本一定非常適合。透過柏韋的朋友，我們找到了圖文不符創辦人張志祺，兩方一拍即合，決定合作。

英語科設計師陳永基。

英語—陳永基

陳永基老師是慕天兩年多前在 flyingV 認識的。當時貝殼放大的創辦人林大涵還在 flyingV 團隊裡，他舉辦了一個設計比賽，陳永基老師過去頒獎，在 flyingV 擔任實習生的慕天，會後馬上去跟老師要了一張名片，並寄信

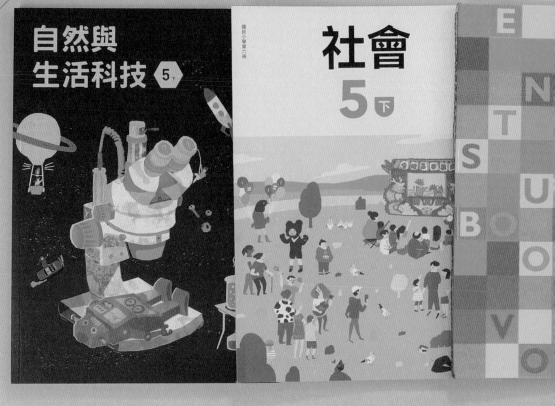

數學科設計師方序中。

向老師介紹這個計畫。那時,我們的計畫還只有構想,他卻約我們到世貿中心的辦公室,並排開市政府的會議聽我們提案,聽完之後,他告訴我們說:「教科書的結構很複雜,不是你們幾個小毛頭可以搞定的。」這次他再看到我們的來信,沒想到三年來我們堅持做到了現在。颱風天的一個夜裡,我們接到了老師的來電,老師說他很樂意幫忙,並問我們還有沒有缺其他設計師,他都可以介紹,我們表明想邀請方序中老師幫忙設計。

數學—方序中

透過陳永基老師的牽線,我們成功聯繫上方序中老師,他也表示很樂意加入我們的計畫。當時距離與出版社的會議只剩兩週,差點以為要找不到設計師了。聽到

消息後再度覺得非常幸運和感恩，真的非常感謝陳永基老師與方序中老師的幫忙。

五大設計師團隊，五種不同的設計風格和理念。五本教科書化身五座各有趣味的紙上美術館。

　　回頭來看，這次的黃金陣容，都是這些年默默推動累積的成果，也是美感教育即將翻轉的前兆。最後找齊陳永基老師、方序中老師的時候，慕天在家裡床上蹦蹦跳，超爽、超興奮、超期待。一陣興奮後，他馬上意識到未來的工作即將要來臨，因此又立馬坐下來，列出所有關鍵時間，開始著手聯繫並規畫工作進程。

　　我們希望在 12 年國教上路前讓大家知道，我們心目中的美感教科書計劃是有機會在各個科目發生，並不單單只限定於國語課本。這一次，我們要玩一波大的。

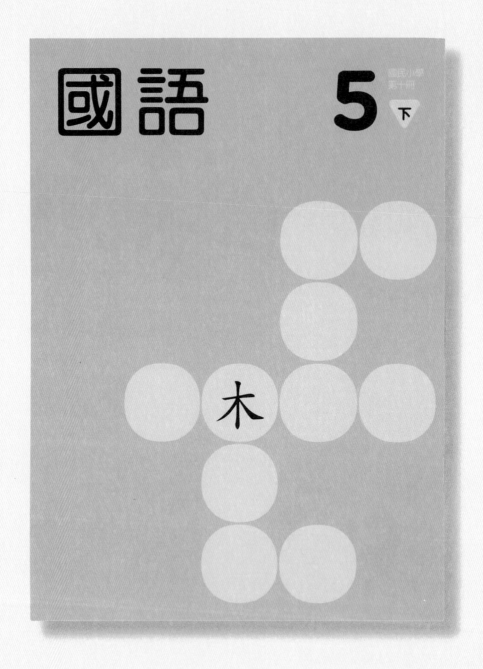

美感國語課本封面封底。

國語課本的設計師是馮宇老師，馮宇老師是知名設計雜誌ppaper的前設計總監，也是IF OFFICE的藝術總監。

如果你問全世界最厲害的設計師是誰？馮宇會回答「倉頡」，因為他設計了一整套文字系統，一直用到了今天。因此一個好的設計不只是視覺上的美感，更重要的是背後設計的策略，如何透過設計去引導、啟發孩子的創意與想像力，才是設計最重要的事情。

國語封面結合了單元練習「六書造字」的概念，透過文字部件的組合，變成造字的遊戲，「木」的下方接「口」變成「杏」，「木」的右方接「白」變成「柏」，「口」的下方接「巾」變成「吊」。最困難的挑戰是要接到後面的「力」。用這樣創意的方式讓孩子學習文字，給孩子不一樣的啟發。

國語內文的排版非常乾淨，去除了所有不必要的資訊，設計師將主角還給文字。將插畫獨立放置單頁完整的呈現。插畫的配色與風格相當細膩，具有很溫暖的感覺。

每一課課文都會有一個文章背後要傳達的核心價值，因此在每一課的最後，設計師都留下了一個設計遊戲，讓孩子去體驗。例如：課文中放入大石頭、小石頭的故事，實際上在教育孩子時間安排的重要性。所以馮宇在文章的背後留下一面時

鐘，讓孩子學習如何設計自己的一天。

國語課本使用了摺口，像書籤一樣讓孩子可以隨時夾入上一堂課的進度，同時摺口上也是目錄，大幅增加課本的功能性，也提升教師的上課效率。

印刷上的顏色，也特別考慮了色盲色弱去做配色，例如在紅色中攙入了橘，避免紅綠色盲的孩子閱讀時發生障礙。

想一想

4 ———— 3 ———— 2 ———— 1

我們平常大都會注意動物的頭部，卻很少留意動物的尾巴，其實，動物的尾巴也是重要的器官，千萬不要小看它。

想一想，假如動物沒有了尾巴，或是把牠們的尾巴交換，會有哪些趣事發生呢？

如果人類有尾巴，
你希望擁有哪種動物的呢？

天〔ㄊㄧㄢ〕殼〔ㄎㄜˊ〕施〔ㄕ〕

11

大部分鳥類的尾巴，都有又長又寬的羽毛，當這些羽毛展開時，能讓牠們便於掌握飛行方向。值得一提的是雄孔雀，藍綠色的尾巴，摻雜著紅、紫、橘和紅銅色的羽毛，相當豔麗。在繁殖期間，雄孔雀會豎起尾羽成一個大扇形，在雌孔雀面前不停的一邊抖動，一邊跳舞，這就是孔雀最為人所知的求偶舞——孔雀開屏。據說孔雀尾羽上的眼狀斑紋，還具有迷惑敵人的作用呢！

人攻擊時會自斷尾巴，藉著留在原地持續扭動的尾巴，吸引蜥蜴的尾巴，是施展金蟬脫殼的最佳道具——當牠被敵

摻 ㄔㄢ　橘 ㄐㄩ　繁 ㄈㄢ　雌 ㄘ　蜥 ㄒㄧ　

〈動物的尾巴〉課文
課文重視通用設計概念，將所有的重點生字標成橘紅色，降低色盲色弱孩子的閱讀障礙。這篇課文的最後，搭配趣味插圖問孩子：「如果人類有尾巴，會想要什麼尾巴？」鼓勵孩子發揮創意思考外，也讓孩子了解：不同動物的尾巴如不同設計品，兼顧美觀和功能性。

統整活動三　**1**

會意字小故事

從前有一個富家子弟，自幼好吃懶做，不會治家理財，坐吃山空，把祖先留下的家業揮霍得所剩無幾。有一天，他悶悶不樂的在院子裡散步，抬頭看見枝葉茂密的老槐樹，一股怒氣油然而生。

他把兒子呼喊過來，怒氣沖沖的說：「你看！這四四方方一個大院子，裡面長著一棵樹，不是個『困』字嗎？難怪我的生活變得這麼貧困！快去把院子裡的樹砍了！」兒子看著那棵陪伴他長大的老槐樹，實在不忍心去砍它，但又怕惹父親生氣，只好硬著頭皮拿起斧頭。當他舉起斧頭時，忽然靈機一動，立刻放下斧頭，對父親說：「爹，要我把這棵樹砍了不難，只怕樹會有不祥的兆頭呢！您想，樹沒了，只剩下我們住在這裡，不就成了『囚』字了嗎？咱們就算貧困，也不能淪為囚犯呀！」

父親覺得兒子的話很有道理，於是打消了砍樹的念頭。

 下面的會意字是哪些字組成的？
 有什麼含義呢？

27

統整活動三 ①

會意

中國文字的造字方法

把兩個或兩個以上的字組合成一個新字，並將其字義會合起來，用來表現新字的含義，這樣的造字方法稱為「會意」。「會意」代表「領悟、了解」的意思，因此，從所組合的字義中，便可理解會意字的意義。例如：

不 + 正 = 歪

東西不正，就能理解東西是「歪」的。

人 + 木 = 休

人靠在樹木旁，就是在「休」息。

人 + 言 = 信

一個人說話，意思是做人要講「信」用。

木 + 木 + 木 = 森

很多樹木聚在一起，就是「森」林。

26

習題設計
最後的統整活動使
用了讓孩子可以舒
適久讀的配色。

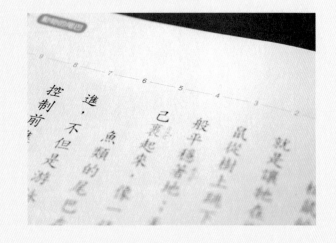

左圖｜ 封面結合了單元練習「六書造字」的概念，讓孩子發揮想像力造字，並學習文字組成。

右上圖｜ 封面延伸出一張大摺口，可印上目錄，也可作為書籤使用，方便老師和學生查找先前上課的進度，大幅提升上課效率。

右下圖｜ 上方留下了行數標記，讓老師在指引學生閱讀時，可以快速找到位置。

〈果真如此嗎？〉課文

上圖｜課文中設計了遊戲書般的翻頁小驚喜：前一頁的觀星望遠鏡，在鏡片的部位挖洞，透出下一頁的點點繁星，而翻到下一頁，就是整面的美麗星空。在鼓勵孩子探索未知的同時，也增加了閱讀上的趣味性。

下圖｜配合課文內容，設計了冰山圖像讓孩子去思考，一件事是否只是你看到的樣貌？還是裡面有不一樣的可能性？

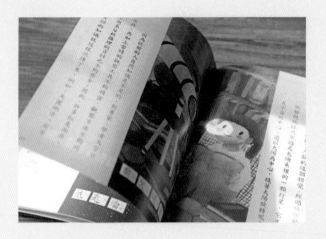

想一想

試著畫畫看，沉在海水以下的冰山，是什麼樣貌呢？

範例：

化螢、羔羊跪乳……都是不正確的，人們也糊里糊塗的以訛傳訛，一錯就是千百年。

所幸，歷史上許多偉大的科學家，秉持著懷疑的精神和實證的態度，不斷的去探索，不斷的去驗證，終於推翻了這些錯誤的認知，他們發現：天圓地方是人類視覺上的誤差，腐敗的雜草不會變成螢火蟲；羔羊之所以會跪下來喝奶，是因為牠長得太高了，如果不跪下來，就喝不到奶。

「懷疑的精神」和「實證的態度」是兩把科學的鑰匙，不但使我們不再盲目相信傳統觀念及權威人士的看法，更可以幫我們追根覺抵、破除迷思、探求真理，還原事實的真相。

抵 匙 淪

訛 跪 羔 腐

25

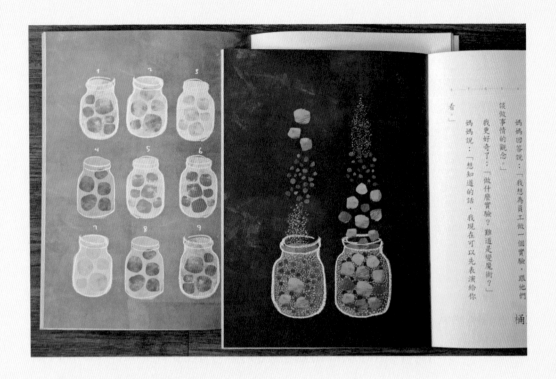

妈妈回答说：「我想为员工做一個實驗，跟他們

該做事情的觀念。」

我更好奇了……「做什麼實驗？難道是變魔術？」

妈妈說：「想知道的話，我現在可以先表演給你

看。」

桶

〈生命中的大石頭〉課文

上圖│這一課留下幾頁滿版的插畫，
裡頭有各種顏色的罐子與石頭，讓老
師可以依循課文主旨去帶領孩子思考
不同面向的事物排序。

下圖│課文最後設計了時間帳本讓孩
子去反思一天時間的應用狀況，體會
做事的輕重緩急。透過設計，讓老師
有更多方式去與孩子溝通。

美感英語課本封面封底。

英語課本的設計師是陳永基老師，陳永基老師是台灣知名的設計師，在國際上拿過四百多座設計獎項。陳永基認為課本要教育孩子的是未來，要讓孩子能夠用更聰明的方式思考。

這次課本設計風格非常現代，從封面就可以看到大量的色塊與字母，設計師希望以美國最常見的拼字遊戲作為意向，不直接寫出來而是打散所有字母，讓孩子看到這本課本的時候可以思考一下。

同時封面就像一張現代藝術的海報，可以是封面也可以是掛在牆上的作品。封底寫名字的地方也非常開放，就像填字遊戲一樣，給你空格，讓你發揮。

整本書放入了許多科技應用。下載專屬 APP 後，掃描封面便會跳出一個 AR 擴增實境的立體立方。立方體上每一面就是個單元中生字的填字遊戲題目，孩子們可以去解題，家長也可以透過這個遊戲去做互動。這樣的概念甚至可以遠端出題，提升孩子回家後學習的興趣。內頁一處音樂家漫畫肖像旁，放上了 QR Code，掃描後就可以連去維基百科相關條目閱讀，讓孩子更了解這個音樂家的生平與歷史。

課本內的漫畫邀請了台灣知名的插畫家紅林，紅林的漫畫風格帶點日系，線條簡單童趣，搭配英文，產生東西文化交融的呈現。透過這些插畫，也讓孩子知道藝術創作不一定要很困難複雜，只要簡單的線條與配色就是一種美。除了課文外，片語等內文設計也用了許多現代活潑的手法呈現，每一頁都像美術館的海報一樣。

英文的學習其實不只是文字，更是一種文化的養成，書中放入了許多外國生活情境的搭配。例如書中小動物的身上穿著的衣服與配色是 2016 年國際兒童時裝的流行服飾，房子也是真實描繪美國的街區與生活。希望透過耳濡目染讓孩子更認識文化的趨勢。

書本的製作細節充滿設計師的用心，裝訂方式是用藍紅雙色的線去車縫，給孩子很不一樣的質感體驗。全書的印刷使用美國教科書專用的環保大豆油墨，安全又對環境友善。

漫畫與實景
把教科書直接以漫畫方式呈現，讓日式風格的漫畫結合西方文字的表達，像是在看漫畫一樣，讓讀讀課文變得有趣。在畫中特別置入了巴黎的 Richelieu Library 的真實照片，讓孩子在上課中可以見到世界各地不同的景象。同時照片的色調也調整成符合漫畫的色調。

Grammar Focus

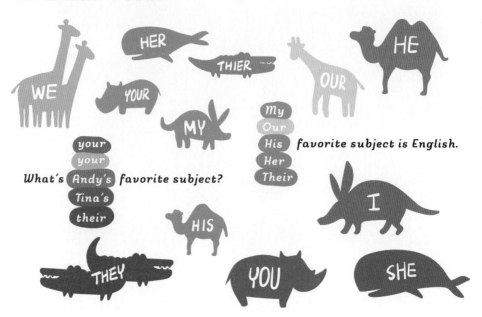

WE HER THIER YOUR MY HE OUR

My
Our
His
Her
Their
favorite subject is English.

your
your
What's Andy's favorite subject?
Tina's
their

HIS I

THEY YOU SHE

★ **Try it.**

ㄓㄅㄆㄇ

1. What's _____ favorite subject?
My favorite subject is _____ .

＋ － × ÷

2. What's Eric's favorite subject?
_____ favorite subject _____ _____ .

3. _____ Judy's favorite subject?
_____ favorite _____ is _____ .

4. What's their _____ subject?
_____ favorite _____ is _____ .

ticity

Check √ and say.

What's Lisa's favorite subject?

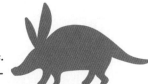

Her favorite subject is art.

favorite subject	Lisa	Bill	Tina	Tom	Amy	Sam
	√					

Name:

13

習題設計
利用不同顏色的動
物圖示,來讓孩子
更容易了解文法的
運作邏輯,有趣的
呈現讓文法與孩子
拉近距離。

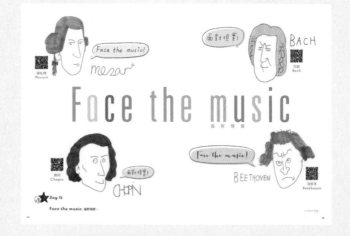

左圖｜封面 AR 填字遊戲互動示範。

右上圖｜課本使用特殊的縫線裝幀方式。

右下圖｜「Face the music」這個片語解說頁搭配了四位音樂家（莫札特、蕭邦、巴哈、貝多芬）的漫畫肖像，每幅肖像旁都有 QR Code，掃描後可連結維基百科，閱讀更多相關資料。

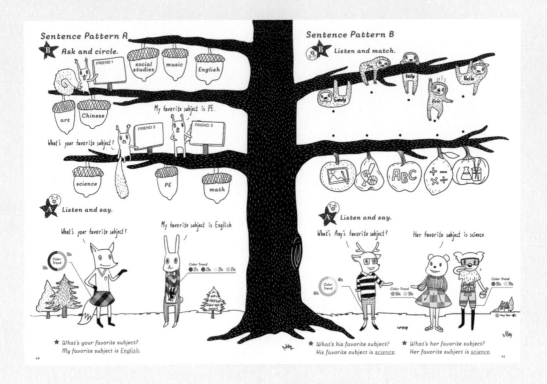

上圖│此時的孩子開始對自己的衣著有一些主見，在這裡特別設計了穿著不同樣式與顏色的人物，讓孩子去觀察其配色與樣式。這些數據都是參考國外 2016 年最流行兒童服飾的經典配色。

下圖│每一頁打開都是孩子不曾看過的表現方式，讓孩子對課本充滿興趣。

書包裡的美術館

上圖｜透過不同字體來加深孩子對單字的理解。例如：King 使用尊貴、分量、古典感的字體；Ring 使用現代、細緻感的字體；Pink 使用鮮豔粉紅、油墨感重的字體；Tank 使用有穩固感的字體。

下圖｜與孩子對話的「Listen and Say」，文字不是只能直直的從左寫到右，也可以成為圖片中的某一部分。這樣的表現方式讓孩子就像與黑人、老奶奶直接面對面說話一樣有臨場感。

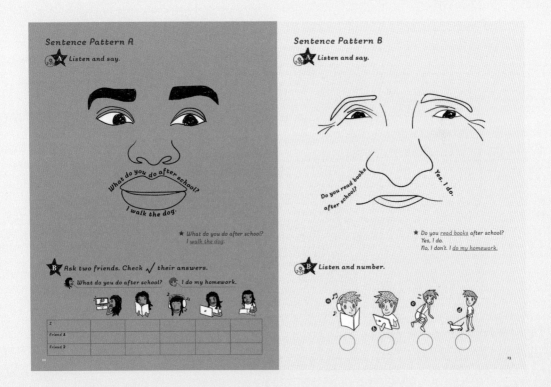

美感數學課本封面封底。

數學課本的設計師是方序中老師，方序中老師是 2017 年金馬主視覺的設計師，過去幫阿妹、五月天等巨星打造專輯。方序中認為美是很主觀的存在，因此希望回歸最原始的幾何、色彩、比例去做呈現。

古時候數學家、哲學家、美學家這幾個身分是合一的，知名的數學家畢達哥拉斯（畢式定理發現者）也是一位比例美學大師。數學課本的封面便是運用本課單元「扇形」作為主題，利用扇形去排列出古典的黃金比例，把數學跟古典的藝術美學結合在一起，啟發孩子興趣，也讓孩子更理解數學與生活的關係。

數學是一個尋找線索、推理的過程，從每個題目中的關鍵字去拼湊出答案，這個拼湊的過程也很像在組合積木，十分有趣好玩。因此課本裡面充滿各種機關，讓孩子自由翻閱組合，後面的附件可以拆下來做組裝。

另外，數學課本的外部還有一個小機關：由書背攤開，就能看見另一組封面和封底，這是將課本封底與附件/習作本封面接合，將以往分開的兩本書合為一本，不易弄丟，也方便教學時相互對照。連接處內側有著裁切線和剪刀圖示，附件使用完或學期結束後，可將兩本書拆開個別收藏。

01
認識扇形

01.

觀察下面的圖形，說說看，它們的形狀相似嗎？有可能是什麼？

02.

拿出附件P.05的圓形板，沿著虛線剪下來，如下圖。

甲　　　　　　　　　　　乙

02

說看，甲圖是由哪些線
圖成的？

由兩條半徑和圓周的一段
圍成的。

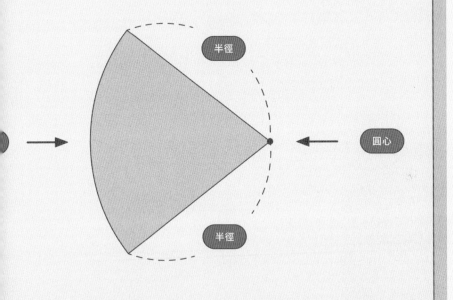

圓周的一段稱為**弧**。由兩條半徑和弧所圍成的圖形，
叫作**扇形**。

03

課本設計

內頁利用顏色來區
分區塊功能，讓孩
子在閱讀時可以更
直覺地區分資訊。
每翻開一頁，閱讀
課本內容時，孩子
會先看到圖像，藉
由視覺的引導，一
步一步去找尋線索
與答案，將知識的
拼圖逐漸完成，從
中學習課本知識。

練

01.
下面各圖塗色部分是扇形的
在□裡打○，不是的打×：

02.
在()裡填入代號：

A.圓心　　D.弧
B.半徑　　E.直徑
C.圓心角　F.球心

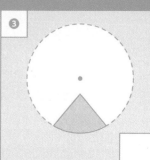

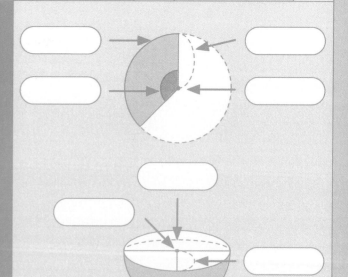

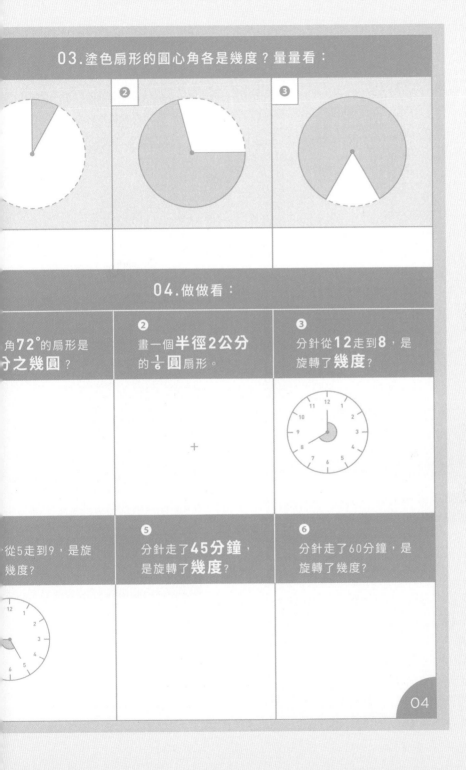

03.塗色扇形的圓心角各是幾度？量量看：

② ③

04.做做看：

角 72° 的扇形是 ② 畫一個半徑2公分 ③ 分針從12走到8，是
分之幾圓？ 的 1/6 圓扇形。 旋轉了幾度？

+

從5走到9，是旋 ⑤ 分針走了45分鐘， ⑥ 分針走了60分鐘，是
幾度？ 是旋轉了幾度？ 旋轉了幾度？

04

左上圖｜課本封底與附件／習作本封面連接處。
附件使用完或學期結束後，可照著內側裁切線
和剪刀圖示，將兩本書拆開個別收藏。

左下圖｜該如何畫出扇形？手要放哪裡？尺要
放哪裡？工具該如何使用？黃色小手能幫助許
多不善於使用工具的孩子順利操作。課堂上這
種貼心的設計幫助了很多孩子使用工具。

右圖｜圖片最右側為附件／習作本，書裡的附件
設計方便孩子拆解組裝。附件／習作本和課本連
接，課堂上搭配使用很方便。

由兩條半徑和圓周的一段
圍成的。

哪些線

弧

。由兩條半徑和弧所圍成的圓

姓名

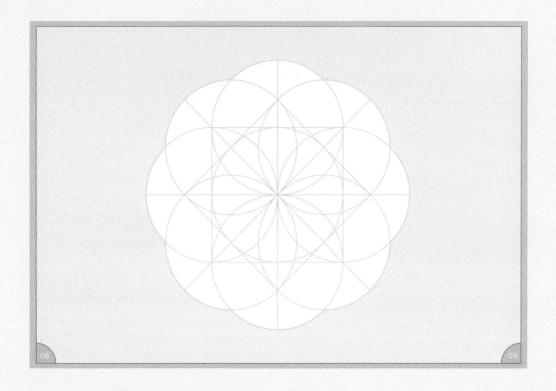

上圖│華麗的幾何圖騰中暗藏玄機，藏了一百多個扇形，設計師不加入太多的文字指導，保有空間去讓老師發揮創意的教學。孩子需完全了解扇形的定義後，才能找出來。找出來後再透過扇形之間的線條拼貼，創作出自己喜歡的圖案。

下圖│設計師特別在課本練習題設計了向右翻的摺頁，能將底下題目的答案暫時隱藏，讓孩子在看題時，需要先自行思考，再動手翻開答案檢查。

摺口巧思

前摺口闔起來是一幅用圓弧組成的線條與色塊，呈現此單元「扇形」的元素。動手翻開後是此單元需要先知道的背景知識與這單元的學習要點，摺口內側上呈現用幾何圖形組成的「扇形」二字。

美感自然課本封面封底。

自然課本的設計師是王艾莉老師，她的作品曾受邀參與國際設計界三大展覽之一的米蘭家具展、北京今日美術館、以色列霍龍設計博物館、上海美術館等地方展出。

對於這次的自然課本，王艾莉老師很在意色彩與攝影的構圖，過去自然課本的攝影都比較單調，畫面也比較小，因此老師這次特別請專業的商業攝影師，來為這個單元中的實驗進行拍攝。而不同實驗的拍攝背景也使用不同的色彩做調配，前面氣體實驗用藍色、綠色這種冷色系，後面的生鏽、氧化實驗就用暖色系如粉紅色、橘色、暖黃色來搭配。

所有自然實驗的頁面，都用很簡潔的排版來構圖，從左到右把每一個實驗步驟做出很好的呈現，讓孩子更容易理解實驗過程，也把所有實驗器材排得美美的，不再感覺只是僵硬的器具而已。

課本裡面所要傳達的自然知識概念，則用infographic圖示的方式呈現給小朋友。自然課本當中的課文字體，為了搭配圖示的幾何造型，王艾莉老師選用了比較乾淨俐落的「黑體」，而這些黑體為了符合教育部規定的寫法，還特別請字體設計師針對某些字重新調整，字體的搭配一直都是設計師很重視的事情，因為字體不只是傳遞文意，也承載著傳達視覺感受的任務。

這本課本一樣有著許多互動的玄機，例如封面有一個生鏽的機器人，孩子們可以用銅板或尺將生鏽的機器人用刮刮樂的方式刮開，一個煥然一新的機器人就出現了！發書時，看到孩子們發現這個巧思時都相當興奮，還有人覺得很捨不得，寧願只看別人刮而不想刮自己的呢！

課本封底寫名字的地方也很有趣，是用打遊戲的方式呈現，整本課本就像一本遊戲書，讓孩子們在自然的世界中遊玩與學習。

整本課本的最後還有一個迷宮，讓小朋友們複習這個單元的概念，也能跟隔壁的同學互動討論。美感自然課本透過豐富色調與簡潔的排版，讓孩子們更加享受學習之外，未來或許還能對於色彩、攝影的質感等更有概念。

空氣對燭火的影響

1 將蠟燭固定在桌上，並點燃。

2 用廣口瓶罩住蠟燭，觀察燭火的變化。

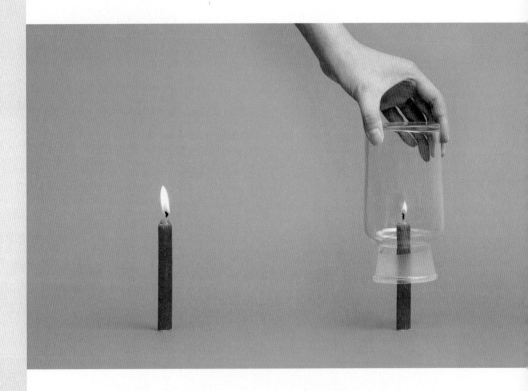

⚠ **注意**

- 點燃蠟燭時，身體必須和燭火保持距離，注意安全！

- 要把蠟燭固定好，避免傾倒，廣口瓶要從正上方往下蓋，避免被燭火燙傷。

燭火快熄滅時,將廣口瓶移
開,觀察燭火變化。

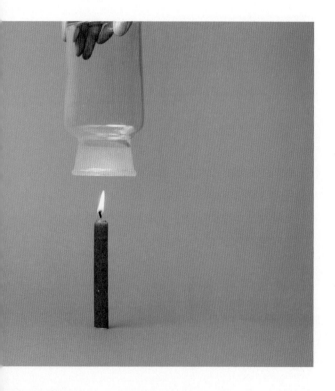

 討論

- 比較廣口瓶罩住蠟燭前、後,燭火有
 什麼變化?

- 步驟 ❸,移開廣口瓶後,燭火有什麼
 變化?

配合習作第15頁 9

實驗步驟

透過攝影品質的提
升,注重道具的美
感與配色,並呈現
得更簡單時尚。圖
片也放大到課本的
正中央,簡化孩子
所讀的資訊,讓小
朋友的學習不只是
文字,更可以透過
圖片加強記憶力與
感受力。

3-1 鐵生鏽的原因

鐵製品在什麼環境中容易生鏽？造成生鏽的原因有哪些？

觀察一下，學校裡、放學途中、或是家裡面，有甚麼生鏽的物品？請拍照並印出，貼在下方空白處、或畫出來！

鐵本來是堅固又有光澤的金屬，生鏽後，表面產生棕色、易碎的鐵鏽。

學研究方法及歷程

我們利用科學研究方法，設計實驗來了解影響鐵生鏽的原因。

| 是出問題 | 什麼原因使鐵生鏽？ | |

| 假設 | 鐵在潮溼的環境中比較容易生鏽。 | |

| 驗證 | 設計實驗，並進行驗證。 | |

知識庫　設計實驗的方法

擇一項實驗的操縱變因。例如：假設「水分」會使鐵製品生鏽，「水分」就是實驗的操縱變因。

除了操縱變因可以改變之外，其他可能會影響實驗結果的因素都要保持一致，這些因素稱為控制變因。

實驗必須設計實驗組和對照組。

問答設計
學生可以將生活中拍攝到的生鏽物照片放上來，讓課本中的東西走入生活，不再只是死讀書。

左圖｜封面刮刮樂,刮掉鐵鏽之後就會有閃亮亮的機器人。

右上圖｜在單元開始的第一頁,設計師設計了一個滿版的主題頁,除了清楚標示此單元的段落標題,同時透過顏色、插畫等元素,引領孩子進入課文內容。

右下圖｜孩子運用課本中學到的知識,沿著「易燃物」走就可以通關,沿著「非易燃物」走就會進入死巷,當孩子可以順利破關時,就代表他學到課本傳授的知識了。

燃燒和生鏽

燃燒和生鏽是生活中常見的現象。它們跟空氣有什麼關係呢?讓我們藉由科學實驗,了解氧氣和二氧化碳的特性,以及滅火和防鏽的方法。

活動一
氧氣

氧氣可以幫助燃燒,氧氣還有其他用途嗎?

活動二
二氧化碳

滅火器噴出的二氧化碳可以滅火嗎?

活動三
鐵生鏽

鐵為什麼會生鏽?是因為長期淋雨的關係嗎?

火焰迷宮大挑戰

沿著可燃物前進就可以獲得火焰寶箱!

開始
START

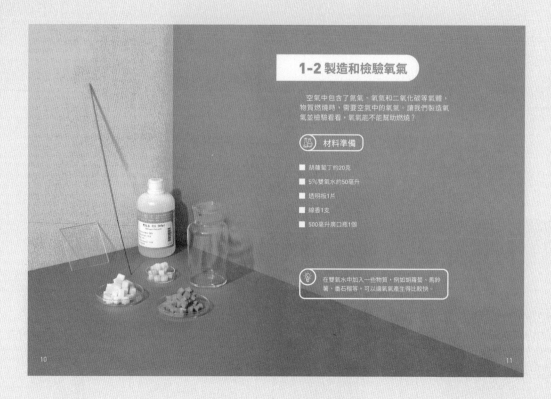

1-2 製造和檢驗氧氣

空氣中包含了氮氣、氧氣和二氧化碳等氣體，
物質燃燒時，需要空氣中的氧氣。讓我們製造氧
氣並檢驗看看，氧氣能不能幫助燃燒？

材料準備

- 胡蘿蔔丁約20克
- 5%雙氧水約50毫升
- 透明板1片
- 線香1支
- 500毫升廣口瓶1個

在雙氧水中加入一些物質，例如胡蘿蔔、馬鈴
薯、番石榴等，可以讓氧氣產生得比較快。

10

11

上圖｜實驗的開頭明確地標出此次實
驗所需要的器材清單，讓孩子在準備
實驗時一目了然，並用產品攝影的方
式呈現實驗器材。

下圖｜課本會依照內容，配上符合的
顏色。從一開始的空氣冷色系，在講
生鏽章節的時候就轉成了暖色系。孩
子可以用顏色來更直覺的區別單元。

上圖 |「火焰除了紅色，還有什麼顏色？」「生活中還有哪些東西會燃燒？」讓孩子針對「火焰」著色、繪圖，以加深對燃燒現象的觀察。

下圖 | 透過 infographic 的形式整理資訊，讓孩子快速學習到火災正確的反應流程。

美感社會課本封面封底。

美感社會課本的設計師是「圖文不符」。圖文不符是很擅長「資訊圖像化」的團隊，這一次的社會課本，圖文不符運用了非常多的圖像去表達。

例如，過去社會課本中提到食物文化時是用很多的照片來呈現，因此看起來會比較凌亂，於是圖文不符的設計師就用「夜市」來呈現。夜市是個很兼容並蓄、可以把各種食物放進去的地方，同時也與孩子的生活相當貼近。老師可帶領學生互動討論，問孩子「你們在夜市中有吃過哪些異國料理？」等問題。

談到公民議題時，老師可以帶孩子在遊行的拉頁圖畫中找找看，有哪些不同的議題是大家所關心、思考過的。在捷運車廂的圖當中，老師也可透過上頭呈現的各種情境與人物，引導孩子們思考哪些是需要坐博愛座的人。

另外像是出生率的圖表，透過嬰兒的造型讓孩子了解出生率的概念，同時也把圖表放大，拉成跨頁來呈現，讓整個視覺能更清晰呈現，並在民國年份的下面補上西元年份，讓孩子們方便對照，幫助他們理解。

此外，也可以看到廟宇建築的部分，過去使用的照片都是側面角度拍攝，圖文不符這次則請繪師以繪圖的方式，將建築的細節完整勾勒出來，而在最重要的屋頂部分，再用真實的照片來呈現。

封面插畫也融合了全書內容，描繪出不同文化、活動、族群類別。插畫配色也考量到色盲色弱孩子的需求，經過特殊挑選。

整本課本也安插了一些可愛的角色，跟著孩子們一起學習、成長，而在課本的最後，圖文不符也藏入了一個小巧思，問小朋友們在課本中找到了多少個黃臭泥？這樣反而能激發孩子們想要再重新看一次課本、找出全部的黃臭泥的動力！這是一本可以陪伴孩子的生活歷程，引導思考並激發想像力的課本。

臺灣的人口變遷

第二次世界大戰結束初期，臺灣的人口約有600餘萬人。隨著局勢逐漸安定，在民國40到50年代，臺灣每年的新生兒多在40萬上下，人口增加迅速。

為避免人口成長速度過快，政府於民國50年代開始推動「家庭計畫」，以減少人口成長壓力。但隨著經濟發展、社會型態改變，傳統的傳宗接代觀念逐漸淡化，加上近年來生兒育女的經濟負擔愈來愈大，使年輕夫妻生育意願低落，因而出現「少子化」現象。

出生率是指「每一千人當中的新生兒人口數」，所以出生率都是用「千分比」來表示喔！

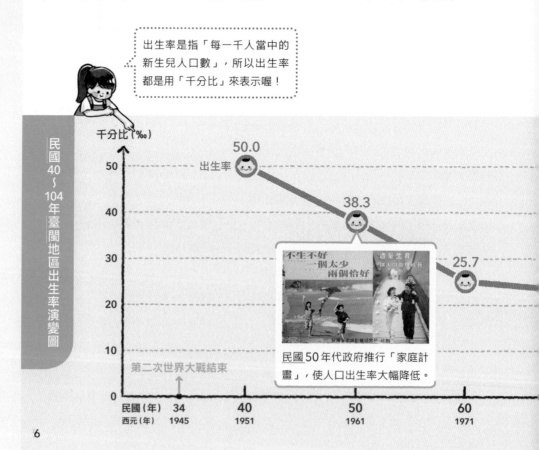

民國40～104年臺閩地區出生率演變圖

千分比（‰）

出生率 50.0

38.3

25.7

第二次世界大戰結束

不生不好 一個太少 兩個恰好

適量生育 讓人口合理成長

民國50年代政府推行「家庭計畫」，使人口出生率大幅降低。

| 民國（年） | 34 | 40 | 50 | 60 |
| 西元（年） | 1945 | 1951 | 1961 | 1971 |

為了減緩出生人口下滑的問題，政府制定相關法令與福利制度，期望能提高國內的生育率。例如：發放生育津貼、補助疫苗接種、廣設公立幼兒園等。

此外，醫學進步提高了國民平均壽命，臺灣的老年人口比例大幅增加。這樣的情形使臺灣未來將面臨勞動力短缺、年輕人扶養負擔壓力大等社會隱憂，影響國家發展與對外競爭力。

除了少子化及人口老化的現象，在過去幾十年間，外籍勞工及因跨國婚姻來臺的新移民與其下一代，總人口數已比原住民族還高，因語言、文化與生活習慣的落差，對社會所產生的衝擊及問題也需要人們正視。

動動腦

現今出生率逐年下降，少子化現象會對社會帶來哪些影響？

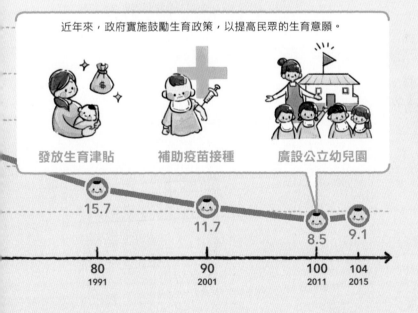

近年來，政府實施鼓勵生育政策，以提高民眾的生育意願。

發放生育津貼　　補助疫苗接種　　廣設公立幼兒園

15.7　　11.7　　8.5　　9.1

80 1991　　90 2001　　100 2011　　104 2015

7

資訊整合

整合課文文字資訊與圖表，用更清楚明瞭的方式一次呈現。對於複雜的資訊，使用最有效率、最容易吸收的方式傳達給孩子。

博愛座 給誰坐？

　　有位來自<u>中國</u>大陸的朋友在部落格談起他來<u>臺灣</u>旅遊的原因，不是美食、風景，而是他在<u>中國</u>大陸時常聽說<u>臺灣</u>的「公交車」（公車）和「地鐵」（捷運）無論多麼擁擠，優先禮讓給老弱婦孺使用的「優先座」（博愛座）幾乎都是空著的。在他親眼見證這個「傳聞」後，直說這是<u>臺灣</u>「最美的風景」。

捷運上即使人多，也仍然保留博愛座給需要的人。

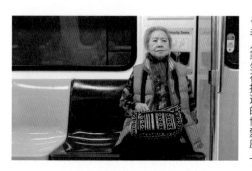

◀ 老人家坐在捷運的博愛座上。

想一想，你覺得誰才是需要座位的人呢？

💬 思考與討論

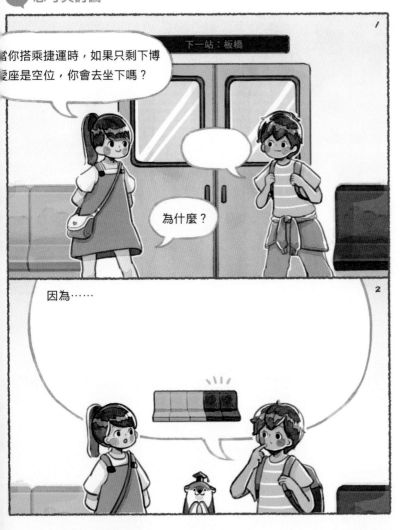

思考與討論
課文後設計了「思
考與討論」區，在
上完課後提供孩子
一個討論的機會。

37

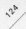

左上圖｜課本裡設計了個性鮮明的五種角色，角色之間會出現有趣的互動與提問，而不同的角色會與不同個性的孩子產生共鳴，與孩子一同成長。

左下圖｜用插畫凸顯出各建築的不同處，並將細節用實際照片的方式表現在插畫的相對位置。讓孩子可以清楚看見建築物的全貌，同時也能觀察細節的工藝。

右圖｜談博愛座的單元把捷運車廂繪成大型拉頁圖，並插入許多不同身分的乘客（性別、年齡、特殊需求），讓小朋友觀察該乘客的特徵，與老師討論誰需要坐博愛座。

然而，這位朵自對岸的朋友……

「博愛座」這件事其實常常引起……

所突而互相提告的社會新聞，也……

事人，出面反駁是因身體不適，也……

問，誰能坐博愛座，或該不該設……

道德與法律問題。

博愛座最早來自北歐國家「無……

身體不方便的民眾也擁有正常搭乘……

實上，讓座與否屬於自願性質，並……

來，很多人會認為博愛座就是專屬座……

人去坐在這個位子上，往往會招致眾……

致大多數人，包括外表看不出來，但……

上圖｜用孩子在實際生活所能見到的事物畫成插圖，拉近孩子與課本的距離，如此一來，孩子在閱讀時更能感同身受。

下圖｜時間軸上特別列出課文所提及的年代與事件（如戒嚴、解嚴），並把原本複雜瑣碎的資訊排入相對應的區塊中，讓孩子能快速整合吸收。

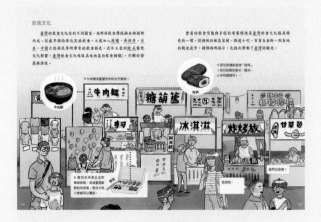

藝文創作

　　民國38年，許多中國大陸的藝術家跟隨政府遷居臺灣，他們帶來書法、繪畫等傳統中國藝術，例如：于右任的書法、張大千的山水畫等。在同一個時期，受到以美國為主的西方文化影響下，有些藝術家開始創作抽象畫等現代藝術風格的作品。

　　民國76年，政府宣布解嚴，藝術創作題材從封閉轉為開放，創作形式從單一走向多元；尤其雕塑、電影、戲劇、舞蹈、音樂等創作形式不但激發出新的風潮，也吸引社會大眾關注，發展出通俗的大眾文化。

　　文學創作方面，民國50年代前受到戒嚴及政府推動「國語運動」的影響，以「反共文學」為主流。民國50年代以後，鍾理和、黃春明等新一代的文學家開始以鄉土作為寫作題材，帶動鄉土文學迅速發展。

　　解嚴後，臺灣的文學創作走向多元化。從鄉土文學發展出的母語文學成為主流，網路與新型態文學也開始產出大量作品，為臺灣的文學創作注入一股新生命。

來看看臺灣藝文創作的演進吧！

反共文學
又稱「戰鬥文學」，為臺灣在民國40年代的特有文學形式。特色是將反「中國共產黨」當成作品的主軸，在當時相當受歡迎。

張大千
西元1899～1983年
現代中國山水畫大師。

民國38年遷臺

戒嚴時期的繪畫受到時空環境的影響，多以抽象畫為創作形式，圖為臺灣現代藝術大師李仲生在西元1965年的畫作。

鍾理和
西元1915～1960年
臺灣鄉土文學代表作家。

民國70年代，臺灣開始出現以本土文學為題材的電影，圖為電影兒子的大玩偶劇照，劇本改編自黃春明小說。

線上閱讀讓更多人投入網路文學創作。

現在

民國（年）	戒嚴	40	50	60	70	解嚴	80	90	100
西元（年）	1947	1951	1961	1971	1981	1987	1991	2001	2011

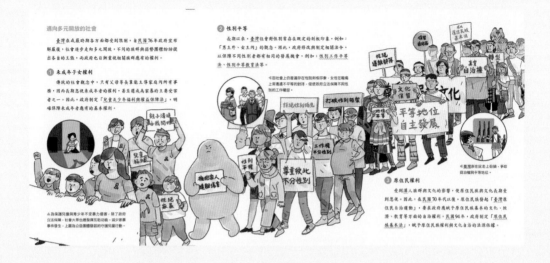

上圖｜除了課本內的文字描述，拉頁插畫裡的標語中，呈現「性別平權」、「真實自治權」等文字，都是提供給孩子更深一層討論的空間。插畫內容考證專業人士，確認服裝正確性。

下圖｜課本最後設計了找黃臭泥的遊戲，激發孩子們想要重翻一次課本找出所有黃臭泥的動力！同時也能趁這機會重新複習一次課文。

掙扎，衝撞，
等待已久的肯定

三人都退伍後，為了讓計畫能夠更中立的穩定發展，同時找尋更多夥伴，我們正式將美感細胞成立為社團法人美感細胞協會，正式以非營利組織NPO（Non-profit Organization）的模式營運，並希望透過穩定的募款來讓大家安心執行這項計畫。NPO的募款來自兩種，大型募款跟小額捐款。如果希望協會能夠有穩定的收入，大型募款是很重要的方式。我們也相當感謝見性基金會、法藍瓷以及幾位長輩的贊助，讓我們可以不用擔心團隊的生計問題。

第二季教科書再造計劃一開始的策略是募資兩百萬，做五本課本。其中一百萬是設計預算，這算是成立協會後第一次支付設計費，因為希望能夠以更永續的方式進行，創造一個良好的設計生態，長期營運不能單靠公益來壓榨設計師。另外一百萬是製書和行政費用，包含：課本印製費、回饋贊助者的回饋品以及物流成本等等。在跟圖文不符的共同創辦人張志祺請教後，我們決定共同合作，透過「圖文不符」優秀的設計能力，以及社會議題行銷的能力，讓我們對於這次募資計畫更有信心，並挑戰更高的募資金額。

經過多次討論後，團隊決定除了贈送美感教科書給小學使用之外，參與贊助計畫的人數也很重要，如何讓更多的人知道、響應這個計畫，並達到最大的影響力，是我們必須著重的。

原本的贊助計畫是設定：贊助者贊助5,000元能夠獲得五本教科書當回饋品。後來為了讓更多人可以響應，我們牙一咬，把贊助金額壓低到1,750元。贊助門檻下降，1,750元需要印六本課本，一本送小孩，五本

當作贊助者回饋品，加上平台抽成費、行銷預算費、設計費用攤提、物流寄送費等等，團隊只好將募資門檻提高，訂定為350萬，因為達到350萬才有機會打平所有成本。同時，我們也找了貝殼放大團隊來協助操作廣告投放及媒體公關的曝光，並號召更多意見領袖支持響應，最終我們的募資目標金額又提高到500萬元。募資過程中，非常感謝社會各界的意見領袖支持，不斷分享計畫的影片。在眾人的努力之下，我們的募資影片在兩週內獲得上百萬的觀看人次，最終募得了560萬元。

在flyingV的募資提案中，我們原本承諾發書4,000本，但最後決定提高贈送書籍的數量至8,000本，以增加推廣效果，希望能夠引起更多人的關注，一舉推動美感教科書能在107學年度教改後於體制內發酵。我們將所有募得的資金投入，期望打造教科書史上最大的美感教育實驗。

第二季在flyingV平台上的群眾募資好像雲霄飛車一樣，在臉書發表募資之後，好多朋友與教育界相關的前輩都替我們分享募資頁面，同時也因為群眾募資的媒體宣傳效應，讓我們的粉專從原本的兩萬多按讚數，直接成長三倍有餘，到後來的七萬多！

最開心的是有越來越多民眾還有老師知道這件事，並主動寫信給我們，甚至用幾百字訴說，他們很開心能看到這樣的計畫，希望我們繼續努力加油。也有收到民眾希望可以貢獻他的一己之力，在設計上或是行政上幫助這個計畫，讓計畫可以走得更長更遠。這些都是能量。畢竟這是一條辛苦又漫長的路，看到全台都有為孩子與教育努力的人們，為此集結在一起，知道自己並不孤單，有一群人正在同心協力做出改變，是一件很鼓舞

慕天帶著美感教科書參加紅點設計師之夜。

人心的事。

　　至於設計風格的跳與不跳，那時候也是非常衝撞的。

　　我們從一個九個人的班級開啟計畫，三年後推廣到全國兩百多個班級，數千位學生，一萬多本書。2017年我們與五位設計師合作，做了國、英、數、自、社五科的小五課本，每一科課本都有它的特色。

　　設計與教育間的尺度不好拿捏，出版社編輯的想法與設計師的想法時常有衝突，我們每次在討論的過程中都會經過許多論戰。最後，這次五本課本，剛好就平均的呈現了設計師的理想，以及現行體制使用習慣下的光譜。數學與英文是讓設計師用很理想的手法進行設計，在不考慮成本、教學習慣等情況下，打造一本孩子最愛的課本。社會與國語則是盡量在體制內嘗試，不論是書本的厚度、選用的字體，都是在政府的規範與老師的習慣下設計。而自然課本剛好落在中間，成為同時兼具理想又有點突破的代表。

　　會有這樣的呈現，是因為我們希望大家看到未來教科書的可能性，同時也要讓政府、出版社看到當下體制的可行性。因此當政府官員覺得美感教科書太理想做不到的時候，我們就會拿出國語和社會跟大家說：「在現有體制下，我們可以馬上從這樣的設計形式開始推動！」

　　2017年八月，大家在宗諺家開會，慕天突然接到一個電話，手機上顯示為未知號碼。

　　當時直覺又是哪個詐騙集團吧。接起來後聽到一個腔調很重的英文，隱約聽到 Red Dot 這個詞，幾次溝通後才得知，原來美感教科書得到德國紅點設計獎，這通電話是打來恭喜我們的。

　　這是台灣第一次以教科書獲得國際設計相關獎項，也讓我們心裡更相信這件事情會被社會看見。

　　我們一直很擔心這個計畫不受政府重視，也很擔心儘管我們現在推動成功，會不會十年後回過頭來看，又停滯了十年。因此當時討論出一個方向，就是讓大眾肯定台灣的教科書設計，讓教科書設計成為台灣之光，如此一來，才有機會讓產業以世界一流的標準期許自己持續進步。

　　2017年是我們備受肯定的一年，過去的耕耘有了果實。除了德國紅點，我們也獲得了親子天下、遠見天下——台灣最重要的兩大教育媒體——的認同，評選我們為台灣100個創新教育單位之一。緊接著，《La Vie》、《Shopping Design》兩本指標生活美學雜誌也頒發了年度獎項給我們。美感教科書同時掀起教育圈、設計圈的關注，成為台灣設計介入教育的重要指標。

　　還有一個獎項特別重要，那就是「金點設計獎」，

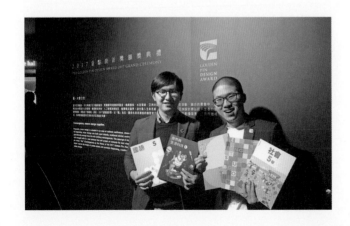

柏韋和慕天代表美感細胞參加金點設計獎頒獎典禮。

這是由經濟部舉辦的正式獎項，號稱設計圈的金馬獎，是台灣設計圈的年度盛事。

當時收到我們獲獎的消息真是非常開心，對我們來說，這無疑證明了政府的認可──認可美感教育是重要的，它是國家經濟的能量。我們很期待這樣的認可能夠影響教育部，做出更多嘗試與改變。

使用國語課本的孩子，未來可以非常有創造力；使用英語課本的孩子，會非常貼近現代流行文化；使用數學課本的孩子，對於幾何比例構成很有概念；使用自然

課本的孩子，可能會對色彩與攝影敏銳；使用社會課本的孩子，會善於透過圖像說故事。

　　五本課本都可以有這麼豐富的變化，每一本課本都可以是一座美術館，每一位設計師都是一個策展人，未來12年國教下，一萬多個小時，這麼多的課本，還可以帶給台灣下一代多少種可能？

所有美感課本在 2017 雜學校（前身為「不太乖教育節」）展場上分列排開。

透過教科書
看見台灣

我們跟著每個孩子都能拿到的教科書，努力走進台灣
的每一個角落。透過這樣的一趟旅程，從教科書望出
去的角度，我們看到了這個社會的美麗與哀愁，也看
見了不同的危機與轉機。

老師，
很重要很重要的人

和先前環島發書時一樣，除了將第二季課本寄到一百多間小學之外，我們也拜訪了全台的十幾間學校。

其中拜訪的一間學校是申請國語美感教科書的台南光復小學，班級導師是夏于涵老師，夏老師是一個年紀與我們差不多大的熱情女生，因為TFT為台灣而教（Teach for Taiwan）的計畫，來到了這所小學。在過去兩年的計畫中，我們因緣際會認識了很多熱情用心的老師，這些老師都很擅長去傾聽孩子的聲音，進而引導孩子去思考。夏老師也有著這樣的特質，與孩子就像朋友一樣，和樂融融的相處在一起，漸漸地去影響孩子。

「剛才我主要是帶小朋友去做新舊課本的比較，過去我觀察到的是他們不善於觀察事物，也不太會表達感受。而今天我看著他們其實是還滿細膩地去感受，兩個課本不同的地方，仔細地去摸去看。其實美感課本的圖片，帶給孩子們更多的刺激和想像。」

夏老師在最後與我們分享這段心得，我們也很謝謝夏老師這麼用心的帶孩子們去探索。

這次發書的過程中，我們很深刻地體會到一件事情：孩子在課堂上的表現，像是班上的參與程度、舉手發言的頻率等等，與老師帶班的氣氛與方式有很大很大的關係。而這也讓我們每次課後訪談孩子有關美感教科書的心得時，觀察到孩子們的回答有很大的差異。

氣氛開放的課堂，老師跟孩子相處很和樂的班級，我們很明顯感受到孩子在分享心得時，是相較有自信的，會很自然的、放心的說出自己的感受，哪裡喜歡，哪裡不喜歡。我們看到的是一個去仔細體會自己感受的孩子。相反的，規矩比較嚴格、比較「傳統」的班級，

老師利用新課本教學。

孩子分享心得時，很多時候似乎在思考著，什麼是我們想要聽的答案，比較不敢表達自己的意見。

我們相信一本好看的課本，能潛移默化地影響孩子，而在拜訪這麼多班級之後，我們也體會到，第一線的老師們，會是影響孩子很重要很重要的人。

上圖｜夏于涵老師帶著班級孩子討論與感受美感國語課本。

下圖｜小朋友迫不及待地開始使用新課本。

城鄉差距下的台灣

在拜訪各地學校的過程中,我們有許多感觸。從北到南、從西到東、從城市到偏鄉的孩子們身上,感受到的城鄉差距十分明顯。

城市的小孩,普遍的教育資源充裕,孩子在自我表達上使用的字彙明顯多出許多,他們可以清楚描繪所見所聞;而偏鄉的國小裡,很多孩子家裡經濟狀況普遍不佳,時常放學後都要回家幫忙家務。當你問他們對於新設計課本的想法與感受時,他們的回答很多時候只停在「我喜歡」,但無法繼續做更深入的描述。

有一次我們去拜訪了位於台東的大鳥國小,這裡的孩子有很多都是來自原住民家庭,小小的臉蛋、深深的輪廓、黝黑健康的膚色,是我們在城市中很少看到的組成。我們一樣進行了發書與訪談,在訪談時,就明顯感受到與城市小孩的不同。

「你最喜歡哪一頁呢?」我們問了一位原住民小男生。

這位小男生馬上就翻開了一頁,指著它對我們說:

「這個!」

「為什麼呢?」

「就喜歡啊!」

確實,我們可以知道孩子對於美的感受依然是很強烈的,然而受限於家裡的經濟與當地的資源,孩子其實沒有太多閱讀的機會,所以時常說不出來心裡的感受。

我們結束要離開時,老師與我們分享,班上大約有三分之二的人的家庭,都是領中低收入戶的補助來維生的,下課後都需要回家幫忙,很多人國中讀完就要去外地工作,相較於城市,缺少了很多教育的時間與資源。

　　這是目前台灣的現況，城鄉的差距，資源分配的不
均，逐漸的讓孩子們被分級，而這個差距可能會越來越
大。這也讓我們意識到，一個普遍、接受度高的媒介（教
科書），確實有它的重要性，希望從不分城鄉、不分貧富
且人手一本的教科書進行改變，能照顧到每一個孩子。

我們帶著美感教科書，翻山越嶺，
走過城市與偏鄉。

教科書大環境的
病因

　　四年多來和各相關單位接洽，我們漸漸明白教科書設計所受的重重限制。在此將我們觀察到的幾項問題列舉而出，希望這些大環境中深埋的病因終有被根治的一日。

材質、封面、字體

　　教科書設計有一份印製標準規格，裡面明定了許多物性規範，其中三項是設計師非常非常在意的。

教育部民國100年最新公布的標準規格摘錄如下：
教育部為執行國民小學及國民中學教科圖書審定辦法第六條第三款規定，使國民小學及國民中學教科圖書之印製符合一定標準，特訂定本印製標準規格。

紙張——
(一) **封面**：教科書、習作採用基重每平方公尺190公克以上銅版紙或銅西卡紙。
(二) **內文**：教科書及習作用紙，其原紙經檢驗後，須符合經濟部標準檢驗局發布之各項CNS標準：
基重：依CNS1352[紙及紙板基重試驗法]之規定，應達每平方公尺80公克以上。
白度：依CNS12885[紙漿、紙與紙板擴散藍光反射率(ISO白度)測定法]之規定，其正面、反面均須介於75%～85%之間。
不透明度：依CNS2387[紙之不透明度試驗法(百分之八十九反射率背襯)]之規定，須達85%以上。
光澤度：依CNS7299[紙及紙板七十五度角鏡面光澤度試

驗法]之規定，其毯面、網面平均值，均應於15%以下。

字體及字級 ——

(一)字體

國民中小學教科書、習作正文部分，採楷體字或宋體字。但國民小學國語文，應採用本部頒定之標準楷體字。

(二)字級

國民小學一、二年級：正文部分採用22pt (32級)以上。正文以外之部分，得視需要採用17pt (24級)以上。

國民小學三、四年級：正文部分採用17pt (24級)以上。正文以外之部分，得視需要採用14pt (20級)以上。

國民小學五、六年級：正文部分採用15pt (22級)以上。正文以外之部分，得視需要採用12pt (17級)以上。

國民小學一～三年級：應全部加注音符號。

國民中學：正文部分採用楷體14pt (20級)以上或宋體12pt (17級)以上。正文以外的部分，得視需要採用11pt (16級)以上。

開數 ——

不小於25開本(14.8cm x 21cm)，不大於16開本(19cm x 26cm)。

　　第一個讓設計師苦惱的是封面材質，就他們的角度看，我們的教科書都是不合格的，因為只能用銅版紙跟銅西卡紙。還記得環島發書的時候，我們把課本發下去，孩子們第一次叫了起來，他們說的不是單純視覺上的好看，而是封面的質感。隨著科技的進步，材質的觸

感就成為了重要的美感文化。大量資訊都能在行動裝置上瀏覽的時代，不少人已經覺得不需要買書，之所以還會有人去書店買書，就是因為每一本書給人的質感。

慕天去丹麥參訪時，去了丹麥的設計中心，整個設計中心沒有在展出設計品，都在展材料。因為設計之中材料是很基本的元素。

我們從小對於材料的敏銳度趨近於零，對多數台灣人而言，能用就好，塑膠印刷木色就能當成是木頭，這是非常糟糕的文化。政府教科書的限制，就是這樣帶頭示範，讓所有孩子限定使用銅版紙、銅西卡紙，完全扼殺了材質發展與感受的可能性，材質對於教學並不會造成知識上的影響，為何有此限制？真教人無法理解。

有一說是為了紙廠集體採購價格便宜，然而以這種限制大家吃大鍋飯的制度，其實是嚴重限制了台灣的進步。政府的角色，應該是協助提高市場的標準，而不應該為了壓低市場價格去限制所有人的可能性。一個好

丹麥設計中心以各種質感的材料作為主題展。

的、有質感的書，才會讓人有感動、想收藏，教科書是
大家重要的記憶，應該被留存下來。當我們用心設計，
孩子才會用心對待，這是很重要的價值。台灣夢想要從
代工轉型成為品牌強國，卻連紙材都以最低價作為思
考，甚至成為限制，實在是非常令人沮喪。

　　第二個令設計師崩潰的就是字體。對於設計美學而
言，字體就是圖像的一環，是非常重要的存在。許多設
計師甚至不使用圖片，單純透過挑選好看的字體進行排
版設計，就能精準地傳達創意與美學。而國際上許多知
名的企業，甚至會為自己公司設計一套屬於該品牌獨一
無二的字體，來傳達品牌形象。最近IBM就推出了一套
屬於自己的字體，每個字傳達出了科技的理性與人文的
圓潤，象徵IBM未來將結合科技與人文。

　　台灣以世界上唯一繁體字的國家自居，在教育上卻
完全無視這項特點。

　　在設計自然課本的時候，王艾莉設計師有一天在
FB傳來崩潰的訊息，她把設計好的課本，用教育部規
定的楷體與宋體排版，怎麼看都覺得很難看。因為自然
科學是很現代理性的，同時這次的設計以簡約的圖示來
表達，楷體與宋體的個性意象過於強烈且古典，很難與
這樣的風格做完整的搭配。最後幾次討論後，我們決定
放棄教育部的規定，使用思源黑體做設計，不過稍作修
改，使其更加符合教育部的標準寫法。

　　黑體是很常見的字體，在螢幕顯示為主的現代社
會是中文重要的印刷字體之一，閱讀舒適美觀且具現代
感，個性簡單中性，沒有太多的造型特色，因此使用層
面很廣，很適合與各種設計做搭配。

目前教育部對設計是無感的，就教育部的認知而言，文字的唯一重點僅在於承載資訊與寫法正確性，而這個正確性的建立，也是來自於數位顯示與印刷尚未普及的時代。而教育部的標準寫法，則是以手寫作為思考，然而現代視覺傳達中，多數人是透過電腦打字排版，印刷體的美學其實是另一套邏輯，追求的是針對各種年齡層的最佳視覺閱讀體驗，講究排版上的文字平衡感與整齊性。為了文字的正確性，忽略了字體間架構的平衡美學，訂了一套不合時宜的規定，其實是導致台灣美感無法前進的主因。

台灣知名字體設計師就曾說過，教育部的標準寫法是字體設計的最大殺手。

一直以來，台灣轉型最困難的不是技術與能力，而是我們的規範還留在上個世代的思維。

——

※ 治療小偏方

＊建議一：
封面材質應直接放寬，或是以功能性（如耐用程度）做規範，而非限制紙材種類。

＊建議二：
教科書應放寬字體使用，國語使用楷體外，其他科目只要符合教育部標準寫法之字體，即可使用於內文。

＊建議三：
教育部標準寫法除了遵照中文字體手寫標準外，也列出印刷字的標準筆順容許範圍，為印刷字提出字形與架構之標準（增修或改訂寫法標準時，應找字形製造業者協同學者共同參與規畫討論）。

＊建議四：
國文或美術課程加入字體教育內容，讓大眾了解字體的不同功能（如：標楷體可規範手寫字的標準，其他的印刷體滿足的是閱讀性）。

＊建議五：
為台灣開發一款適合教育現場與現代美學的教科書字體。

教科書審查流程

　　通常要討論出版社編輯的難處，就要先從辛苦繁複的出版流程開始談起。

　　教科書出版流程的第一個步驟是成立教科書的籌備小組——其實教科書的內容並不是由出版社的編輯自行撰寫，編輯的任務是幫這次課本找到適合的編寫團隊，包括指導委員、主任委員及編寫委員。編寫團隊要先研究教育部的課程綱要，擬定編輯方針與教材大綱，提出編寫計畫，確定內容架構後，才進入書稿編寫階段，書稿經由編寫團隊數次的來回研討後，還須經諮詢委員的校訂審閱，最後交由主任委員複閱。

　　在書稿內容大致確定後，進入編輯階段，此時須完成版式設計、繪圖、攝影、圖文整合作業，時間是相當急迫的，除版式設計、繪圖風格須先與編寫團隊確認外，圖文整合完成後，文美編通常須進行三次以上的來回校對，才能完成書稿內容的確認，接著彩印審查用的審本，並依教科書審定辦法規定的受理時程送審，進入新書審查作業。

　　教科書的審查相當嚴謹而冗長，從受理到通過，歷時約一年。審查決議分為通過、修正、重編三種，新書審查的結果通常是「修正」（一次就通過者目前還沒有），被判修正者，教科書編輯會與編寫團隊召開會議，共同研議審查意見，評估是否修改或是申覆。形成共識後，文美編調整書稿內容，送回審查單位進行續審，這樣的作業程序約要進行二至三次，直到審定通過。

　　然而，無論是初審或各次的續審，審查結果都有可能會被判重編，若不幸如此，審查程序就必須從頭來

過，處理不當就可能來不及上市，對於審查意見的處理效率形成一大挑戰。此時教科書編輯會與編寫團隊召開緊急會議，如果眾議無法精準掌握審查委員的意見，會進一步評估是否向審查機關提出申覆（面對面溝通），以釐清審查意見與書稿處理方向，之後再重新送審。

在審查階段的過程中，設計師須能承受近乎一年的冗長程序，還得配合於各次續審期限內依據審查意見的往返修改，很容易造成設計師在時間上的壓力與創意上的局限，因此過往出版社合作過不少的外部設計師都為之卻步。

由於每年教科書行銷的時間大約落在四至五月，有些私立學校選書時間更為提前，因此出版社必須要在每年三至四月以前通過審定，取得教育部的審定執照，才能來得及進行書籍的樣書印製與業務的到校行銷說明，否則兩年投入的心血就會完全白費。

接著在接下來的兩個月內，也就是暑假，出版社要完成所有印刷業務、包裝、物流派送，寄送到台灣各地的學校，無論是山上、海邊，均須於指定到校日準時送達（延遲則依約扣款），確保孩子與老師可以在九月開學使用。

而一本新課本整體出版流程大約要歷時兩年，之後出版社會依據教科書審定辦法規定，收集教學現場使用建議，參酌政府機關的指導文書及社會各界的意見，與編寫團隊召開教科書的修訂改版會議，研商修改幅度、範圍、內容，完成後依教科書審定辦法規定的受理時程送審，進入修訂審查階段。審查程序同新書，但初審時間為新書的一半，因此耗時少於新書審查。

　　審查流程的繁複，也是另一個出版社面臨的難題。目前的教科書審核規定中，出版社需要交出完稿方能送審，優點是讓編審委員在審查時，可以對照著插畫與圖片，確保其正確性。尤其是在社會與自然科，正確地呈現與課文相輔的照片與插畫是很重要的。

　　但一體兩面的是，若發生需要抽換課文內容時，就會造成被換掉的課文無法使用，已經做好的設計、繪圖費、圖照授權費就都白白的浪費了。而這樣的影響在國語文科特別嚴重，因為每個年級都應學生字的關係，抽換一課的課文，很難再找到使用相同生字的合適文章，因此就必須連動好幾課，白白浪費的設計費可想而知。

　　再者，雖然因為雙方對於教學想像的不同，能夠根據程序向審查委員提出申覆，討論並交流意見，但時間本來就不是站在出版社這邊，隨著老師的選書時間接近，出版社越是得妥協於審查委員所要求的限制；同時，在來來回回的修改中，設計師或插畫家越到後期，就可能面臨兩週或更短的修改急件，造成很多設計師選擇結案後，不再和教科書出版社合作。

　　整個審查流程的最大問題，就是從一開始便沒有把設計納入考量。

　　我們從小就沒有被教育如何設計出好的使用者體驗，也從來不覺得設計是一門專業，因此一本課本的審查委員組成中，都是單純以該科目專業的教授老師為主，在審定的過程，自然會忽略設計的各種眉角。

　　也因為不重視設計，因此在審查的過程中沒有給予設計充足的時間準備。

　　長期來看，我們會建議，在審查委員的組成、國教

署教科書編寫的相關規定，應該至少有一兩位具有業界設計經驗的專業人士加入，透過審定的時程妥善規畫，可以給予設計師充分發揮的空間與時間。

專業人士的介入到底會成為絆腳石？還是助力？

從台北 2017 年舉辦世界大學運動會就可以看到很明顯的差異，在台北市政府官員自己進行的狀況下，第一支推出的影片「Go Go Bravo 台灣有你熊讚」造成負面聲浪，立馬下架，成為台北市最丟臉的負面品牌案例。然而自從該事件後，市政府找了專業美學人士張基義老師、行銷人士林大涵等人組成了世大運品牌小組，在過程中進行基本的把關，並協助讓專業的設計師能夠有好的發揮空間。「2017 台北世大運－TAIPEI IN MOTION」的影片、捷運車廂化身運動場的設計、多位 YouTuber 與柯文哲市長拍攝的宣傳影片等等，都令人耳目一新，最後翻轉了形象，成為國際史上售票最多最成功的一次世界大學運動會。透過專業人士的介入，台北世大運不管在美學或城市品牌行銷，都成為台灣運動史上亮眼的一頁。

台北市政府、世大運可以，國教署、國教院也可以。

專業人士的介入，不僅是在課本的審查，而是能從源頭的標準制度設計進行通盤的考量，例如上一節提到的字體規範等，都能夠讓台灣國民教育與世界的視覺趨勢接軌，這樣才能夠讓國家在長遠發展上有一個健全的體制。

※ 治療小偏方

＊建議一：審定時程應考慮設計時間。

＊建議二：國文與英文等圖片不會有正確性問題的科目，應該圖文拆開送審，才不會有退件重畫的浪費。

＊建議三：短期內編審委員的意見需要通過審查後再釋出，其意見不應針對非知識性設計提出過度解釋。

＊建議四：教育部內部制定標準過程，應增加學界、業界設計專業背景委員，才有辦法長遠規畫將美感融入。

一分錢一分貨

有很多人一直以為教科書是政府出錢印刷，但其實教科書的書籍費是由家長所支出。而教科書的價格是每兩年由不同縣市政府承辦，由政府訂定單頁的價格，再計算一本有幾頁去定價。接著每年四至五月由出版社業務到各個學校向老師介紹最新的課本，由學校老師投票挑選有通過審查的教科書，讓家長用教育部公定價購買，最後讓學校的孩子使用。也由於課本的售價不高，現在出版社都只好透過提高市佔率，並由販售該版本參考書、考試卷來賺錢，形成了A使用、B挑選、C定價、D付錢，但靠E來養的特殊型態。

現今一本教科書的售價落在四五十元的區間，比一本無印良品的空白筆記本還要便宜，其中包含課文文字的授權費，相關圖片照片的使用，再到每一本課本的印刷費用，加上少子化的趨勢，可說是雪上加霜。

這讓我們不禁想到過去營養午餐價格的爭議，總是在砍價的後果，就是孩子們吃不到品質足夠好的午餐，更有可能成為旗下的犧牲品，教科書產業難道不是類似的狀況？一分錢一分貨，當教科書利用壓低成本來售賣時，我們能期待書裡有多少好的內容？無形之中，我們省下的是透過教科書墊下的國民基礎。

提高教科書品質還具有另一個價值，在於它是一個國家的基礎門檻，升級這個門檻，很多事情都會得到連帶的提升，而這樣的價值，遠遠超過教科書漲價的這幾十塊錢。我們的行政部門，應該有足夠的智慧來完成這件事。奠定基礎的事情，其價值是用一整個產業來計算的。

※ 治療小偏方

＊建議一：提升基礎門檻，終止 cost-down，有品質才有價值。

改變台灣的契機

每次去演講的時候，都有人問我們為什麼不成立出版社？問我們為什麼只出一本課本而不是全套？甚至在募資的時候，許多家長也一直想捐款請我們印書送給指定的單一學校。

對於這個計畫的初衷，是推動全民美感教育，我們相信單純透過短時間的刺激是不夠的，一定要長時間的薰陶，用一種潛移默化的方式，才有可能造就長遠的影響，深耕在我們生活的文化之中。也因此我們沒有進行單點的課程，或是只限定去偏鄉服務，因為我們認為光是改變少數人難以撼動台灣的現況，改變台灣需要大規模的翻轉。

亞洲與美國對於課本使用習慣是有差別的，歐美的教育比較開放，老師習慣自己準備教材，對於課本不如台灣來得重視。然而在亞洲，教科書是孩子生活中最大量使用與互動的書籍。還記得國中的時候，上課一無聊時，大家最愛幫古人加點趣味，鬍子、裙子、機車、帽子等，成為大家的創作塗鴉天地，課本一直是這樣有趣的存在，成為大家學生時代重要的記憶。對於亞洲老師而言，也是非常重要的教材，較少自行準備，政府則是透過教科書來引導整個教育的方向。

因此在台灣「教科書」是最公平的媒介，不論城鄉、不論貧富，都能人手一本，同時也是學生閱讀時間最長的書籍。教室裡，不論你愛不愛上課，老師都會要你拿出課本放在桌上。這樣的教育體制，剛好成為我們的一個機會點。因為它很重要，所以只要改變它，就會產生很大的影響。而我們的目標，就是透過改變全台灣的教科書，來影響全台灣一整個世代人的美感。

　　也因為我們想做全台灣的美感教育，最快速的方式不
是自己成立出版社，而是直接影響現行的教科書出版社。

　　2013年底，我們找了政黨、教科書出版社前輩提議
這個想法，希望可以說服他們做這樣的計畫，推動台灣
的美感教育。然而，卻得到這樣的回應：「你們的概念
很好，但教育很複雜，要單靠一份簡報說服大家真的去
執行，實在太難，建議先做出一些成績，才會有人願意
相信你們。」這才了解到我們太天真了，在你沒有任何
成果以前，是不會有人願意真的投入資源去進行的。

　　其實對於出版社而言，執行上確實有其困難與風
險，如果做出來後，政府或市場不接受怎麼辦？因此我
們最後跟出版社說，沒關係，你擔心的事情，我們會證
明給你們看，我們要讓政府、老師、家長、學生都了解
一本課本美感的重要性，把這條路拓寬，讓所有人能夠
做更多的嘗試。

　　於是，我們選擇自己開始做教科書，唯一的目的，

2017 年國教院召開有史以來第一
次教科書美術編輯會議。圖中為楊
國揚主任。

是為了證明給出版社還有政府看，將美感融入各科教科書的可能性。所以每次發書，我們都會找到台灣各個縣市，每個縣市至少挑一所都市學校、一所偏鄉學校，為的就是了解不同區域孩子使用的反應。

過程中，成功的設計可以讓出版社使用，失敗的設計也可以供大家借鑑。同時在發書的過程，也在進行市場教育，讓老師還有家長知道美感教科書的重要，也讓未來出版社更願意投入與嘗試。

我們一直相信著，當我們把美放入課本，課本會把美放到台灣的每一個角落。

因此，面對很多人的質疑與不諒解。我們都堅持，發書的目的不是為了送給偏鄉，而是透過大量的實驗過程，找到好的反饋，去證明、去想辦法讓美進入台灣每一本課本而不是單一的學校。

2017 年九月，國教院通知我們，他們想在十月召集有史以來第一次美編會議。

這個會議意義重大，過往國教院都是針對編輯進行討論，很少有讓美編發聲的機會。這象徵了國教院願意投資時間在美感的教育，也證明了我們過去三年的努力方向有了明確的成果。過去三年，很謝謝國教院楊國揚主任與王立心主任熱心協助我們參觀教科書圖書館，借出復刻課本，跟我們分享經驗，並籌畫了這次重要的會議，推動體制內的改革。

十月的會議當天，現場來了國教院、藝教司、審查委員、各家出版社的美編，也邀請了兩位設計師（團隊）馮宇跟「圖文不符」做分享。

國教院負責教科書的楊國揚主任開場無奈的說：

「其實課本不是我們設計的，但每次家長對設計上有問題都來找我們抗議，我們也很無奈。」帶出了國教院夾在家長、老師、出版社之間的無力感，政府舉手投足都會成為檢討的對象，放手也不是，不放手也不是。

　　而美術編輯也反映，曾經有發生課本裡的人物角色以Q版呈現，頭與身體的比例和現實不符，因此審查委員建議全書調整頭身比。從當天美術編輯分享的數個案例中，我們也發現其實台灣目前的體制對於設計相當不友善，太多不專業指導專業的狀況發生。也因此未來放寬字體材質限制、改善審定流程與委員組成、價格反應成本等等，變成我們目前最重要的推動方向。

一種屬於視覺的
新語言

這些年，我們漸漸看到一些新方向。關於視覺的認知，我們有了不同的感受。

人一出生後做的第一件事，就是在跟這個社會溝通。不能離群索居的我們，總是時時刻刻，用著各式各樣的方式在跟人類社會做交流與溝通。從人類的歷史來看，我們一直都在想方設法，改善交通、架設網路、學習語言，讓彼此之間的距離縮短，交流更頻繁順暢。

溝通過程中，除了文字和語言，最需要使用的就是視覺圖像了，它的重要性不亞於前兩者。因此在視覺圖像上面，我們也應該開始用另一種角度去對待，在語言文字之外，學習新的溝通方式。

我們所說的「美」：
生理、文化與潮流

一旦講到美感，我們總是習慣認為它是一種感性的主觀認定，討論時總將它視為天分或是靈感。「美」是一個很難以定義的形容，原因是美的價值觀一直都是流動的，同一件事物，人們有不同的喜好，我們很難直接地判斷一個東西的美醜。唐代的時候，因為貧窮，豐腴的肉感，反而可以象徵其較為多金的身家背景，進而成為當時美女的標準，當時四大美女之一的楊貴妃就是個豐腴的女人。在西方的哲學家對美學的觀點中，從柏拉圖的藝術模仿論，到康德的藝術自主論，再到海德格的藝術真理，亦能看到這樣的流動軌跡。

當我們最開始的起心動念，也只覺得美很重要，但什麼是美？根本沒有概念。還記得第一次群眾募資的時候，我們坐在電腦前面想名字，一直不知道該怎麼下標題，到底是美學、美感、設計、還是藝術？美一直令人很難懂。

然而，對於多數設計師而言，美其實有一定的標準存在，與我們合作多年的設計師馮宇就有提過「用即是美」的道理，他說評斷一個顏色好不好看，盡量不要用主觀的角度，而是要以使用者出發思考，對於閱讀的人來說：是不是舒適的？有沒有準確地傳達作者想要表達的知識？當這樣的溝通能夠很精準的被傳達，那就是好看的設計。

自古以來人類對於美的標準不斷流動改變，導致人們誤以為美沒有標準，因此在推動美感教育上時常會出現沒有方向的結論。這些年我們拜訪了許多前輩，包括台灣一流的設計師、研究藝術的教授、教育部美感小組的負責人等，統整了大家的看法後，我們將「美」整理

※ 關於美

*定義美：是一種令人心情舒適愉悅的感受。

*定義視覺美：是一種透過視覺令人心情舒適愉悅的感受。

成一般人能夠理解的層次，並讓大家知道該如何研究與
找尋美的存在。

　　從大家舉出的各種視覺美感的案例中，我們發現
這些流動是有跡可循的，例如古時認為胖是美麗的，是
源自於貴族的富裕象徵，此乃社會文化下的長期影響。
Logo 等標示系統美學則是以資訊傳達作為主要目的，
因此以閱讀舒適、容易區分為準。流行時裝則是時尚
傳播下的結果，它會隨著每季做不同的變化。根據這些
案例，我們把視覺美感由內而外拆分成三個層次：「生
理」、「社會文化」、「流行趨勢」，每個層次我們會舉幾
個案例讓大家理解，並且知道如何去研究以及定義標準。

美的由來

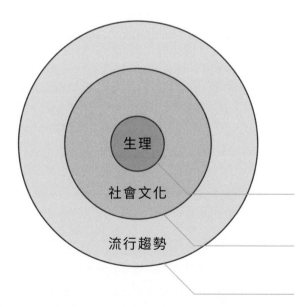

研究定義與方法

自古以來人類對於美的標準不斷流動改變，導致人
們誤以為美沒有標準。然而美的流動還是有跡可循
的，例如：古時認為胖是美麗的，是源自於貴族的
富裕象徵，此乃社會文化下的影響。標示系統美學
則是以資訊傳達、閱讀舒適作為依據。流行時裝則
是時尚傳播下的結果。
因此人類視覺美感具有明確定義方法，研究可分為三
個層次，生理為一切基礎，流行趨勢變動快速，歷經
時間洗練，唯有符合生理與當代社會的，才會被留下
形成社會文化。

生理

社會文化　　　　　　　　　── 醫學 ｜ 閱讀疲勞、兒童色彩、人體工學

流行趨勢　　　　　　　　　── 文化 ｜ 閱讀習慣、文化色彩象徵

　　　　　　　　　　　　── 大數據 ｜ 流行傳播軌跡、喜好數據設計

生理

生理是人類最核心的感受，最不容易被改變。

以書籍排版設計為例，馮宇老師就告訴我們，每一行的字數，盡量不要超過25到30字，原因是當超過這樣的字數後，容易造成閱讀疲勞，也就令人感到不舒適。

我們在環台發書的時候發現，年紀輕的小朋友，對於鮮豔色彩的刺激越喜愛，越年長越容易覺得色彩過度鮮豔看久了會疲勞，這樣的標準也是因為不同年齡眼睛對色彩的反應不一。色彩之中還是會有一些共同的生理標準，例如紅色在全世界都是警示的顏色，儘管彼此文化未必相通，這就是因為動物天生對於紅色敏銳。

工業設計中，常常提到的人體工學，也是一種以人類生理作為出發點的美感，透過理解人的生理反應，來創造令人心情舒適愉悅的感受。

社會文化

文化是人類集體的生活型態，可以被改變，但需時漫長，通常至少是一整個世代，或是因為科技的發展、大型戰爭才導致改變。

在過去中國的文化中，黑色白色就是不吉利的顏色，大紅色則是代表著喜氣。這是因為在世俗的社會文化下，黑白長期用於喪禮，紅色用在過年、結婚等喜慶。這樣的社會環境下成長的人，大腦中自然會有如此的記憶連結。然而對於新時代的年輕人則不是如此，年輕人看著西式的婚禮長大，因此新郎的西裝、新娘的白紗正好是令人嚮往的美麗象徵。如此一來，在設計上、在溝通傳達上，針對不同的對象就會看到其間的差別，

許多老年人看到大紅色就覺得美，黑黑白白就覺得醜，
那就是一整個世代的社會文化造成的。

　　除了顏色以外，在做平面設計的過程，設計師時常
會考慮到視覺動線，亦即一般人是怎麼習慣去閱讀的。
直式中文字習慣由右往左書寫，橫式英文由左往右，手
機的閱讀習慣又跟書本不同，透過了解閱讀動線後，再
進行設計，就形成標示系統設計、網頁排版設計、簡報
設計等原則。如果沒有考慮使用習慣，自然就會被人們
視為不舒服的設計，讓人覺得很難看。

　　其實，日本人就非常擅長在包裝上做許多貼心設
計，透過理解人們的使用習慣，來創造令人心情舒適愉
悅的感受。

流行趨勢

　　這一層變動最快速，常常令人喜新厭舊，也是最容
易存在主觀，搞混大家的美感。

　　流行趨勢的變動難以捉摸，甚至是人為操作的結
果，大量的偶像代言、雜誌採訪，這之中很難有標準。
也因此大家有時會看到，歐美時裝推出的精品拖鞋的設
計像極了台灣夜市的藍白拖，成為大家開玩笑的對象。

　　這一層面的美感雖然沒有研究標準，但卻是非常重
要的，因為流行的美感會不斷的實驗與創造，歷經時間
的篩選後，極少數會形成社會文化，最終留下成為美的
標準，人類的文明因此有了演進。

　　假設我們將美視為一種視覺語言、一種溝通的方
式，那流行趨勢的美這麼主觀要如何學習呢？國際上研
究色彩的公司有兩種，一種以功能導向，研究色盲色

弱，另一種是以流行趨勢為主，服務流行時尚品牌。功能導向的就是屬於研究「生理」、「社會文化」，而流行趨勢則是一種調查數據，透過調查可以得知當時數量最龐大的族群，理解這個趨勢。當你調查到結論時，都已經是美的歷史，並無法準確的預測未來，因此難以研究與學習。

然而，隨著科技發展，這件事情將會逐漸改變。視覺影像現在上傳網路，透過大量點擊追蹤的大數據以及AI的演算，電腦慢慢可以開始預測每一個個體的喜好之間的關聯，未來有一天，電腦或許就可以精準的分類不同人的主觀美感，這將是非常有趣的事情。也因此，過去所有對於流行趨勢的調查統計分析，將逐漸瓦解，形成了非常精準的AI預測。

從最原始的調查紀錄統計，到現在與未來的AI預測趨勢，目前科學化的方法都是在分類或是重現過去既有的美感，還無法進行美的「創造」。因此，我們認為流行趨勢的教育，不是單純給予當下最流行的美感刺激，而是大量的多元美感體驗。因為流動，它是一種沒有標準答案的視野拓展，當你在課本中能體會到排版的技巧，插畫的不同風格，或是紙材的質感，我們相信在這個過程之中，能潛移默化豐富孩子的美感體驗。

人類的視覺美感其實具有明確的定義方法，研究可分為三個層次，生理為一切基礎，流行趨勢變動快速，歷經時間洗練，唯有符合生理與當代社會的美，才會被留下形成社會文化。透過這美感三層次的理解，我們就能清楚地知道，該如何針對不同的美感去做定義與研究，進而發展出不同的教育標準。用語言的角度，內部

兩層相當於視覺基礎文法，也符合教育部課綱中的美感
素養，最外面那一層，是流行用語與修辭技巧，需要透
過大量美感體驗與刺激來養成。

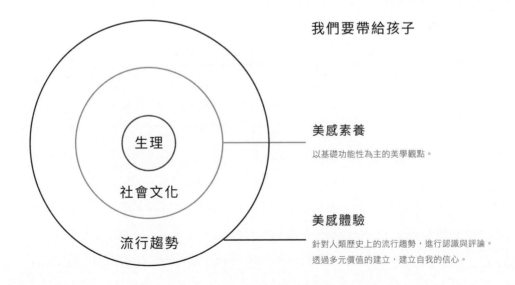

我們要帶給孩子

生理

社會文化

流行趨勢

美感素養
以基礎功能性為主的美學觀點。

美感體驗
針對人類歷史上的流行趨勢，進行認識與評論。
透過多元價值的建立，建立自我的信心。

視覺作為一種語言

2013年慕天在北京清華大學當交換生，柏韋跟宗諺也到了荷蘭還有瑞典當交換生。有一天慕天坐在宿舍看著外邊，接到柏韋打來的Skype，網路那頭的他很興奮地說：「慕天，這裡的一切美的標準都好高，隨便菜市場裡的包裝，都比我們平時在7-ELEVEN看到的還好看。那種感覺就像我們一直以為的九十分，原來只是他們生活裡的六十分，才發現我們的生活差距這麼大。」柏韋在那感受到了歐洲生活美感，慕天不久前才從歐洲參訪回來，也很能體會那種感受，那是一種嚮往跟嫉妒。

在瑞典的宗諺也是如此，但他的層次更深。宗諺是成功高中的高材生，以非常高的分數進入交大電機。在他心裡一直住著藝術的細胞，平時他就喜歡拿著相機記錄生活中的事物。但這樣的興趣，在台灣是不被重視跟認可的。在別人眼中，某方面的他很優秀，是個又會念書又會攝影的優秀高材生。但另一方面，他的高中老師卻跟他說，興趣是興趣，有些事情是要看天分的，於是他的大學志願從台藝大的「電影系」，變成了交通大學的「電機系」。在台灣，能夠橫跨科技與人文的孩子太少，也許表面上鼓勵，但骨子裡卻不是發自內心的認同與相信。

那年在瑞典的電機學院裡，宗諺認識了電機系的同學，一聊之下才發現，電影、藝術、歷史是他們生活中必需的一環，那位同學跟宗諺說平時興趣是跳現代舞。宗諺很好奇他們為何有這種生活中的美感，他們是不是有很大量的課程？一問之下才知道，學校裡是有美術課的，就像台灣，但這些養分不只來自課堂，而是來自生活，那才是啟發的源頭。原來在歐洲，那就是他們生活的

語言，不經意的，好像每天與人打招呼一樣的簡單自然。

　　視覺圖像是一種溝通的語言工具，在感性上讓人舒適，在理性上有條理。就像所有的語文一樣，同一個意思，可以用好幾種不同的畫面、構圖來傳達，而這些傳遞的過程，自然也能分成讓人「愉快的接受」或是讓人「依舊不明不白」的好壞區別。

　　我們開始喜歡以語言作為例子，因為在台灣，藝術成為一種過於高不可攀的想像，被認知是圍限在美術館裡、很難貼近市井小民的難懂作品。其實美感應該非常簡單，就是生活中的一部分，當你決定今天要穿什麼材質的外套，搭配什麼顏色的褲子，來傳達你希望給人的感受——紅色的熱情、白色的素雅、黑色的莊重。街頭上的年輕人在機車上貼滿各種五顏六色標語貼紙，塑造一種狂妄不羈的形象。麵攤老闆決定用大紅色的招牌，放在路口讓所有人看到這家鮮豔的店面。其實所有選擇，都會成為你的語言，那是一種表達與溝通的方式。

　　就像英文一樣，這種生活美感的視覺語言是可以有效學習的。亞洲人一開始學英文，很喜歡去補習班背文法、背單字。但很快的，大家就會發現，光是一天背一萬個英文單字是無效的，因為你隔天就會忘光。那什麼才是有效的學習呢？是把你放在英語環境中，不需要特別出力死命的背，十年後雖然你不會成為文學大師，但生活上是可以溝通無礙的。

　　我們所推動的美感教育是以這樣的型態建立，一個讓你潛移默化耳濡目染的環境，才是視覺語言最持久的方法。然而台灣多數還停留在補習思維，試圖透過另一種高壓的形式讓美成為大家的語言，其實在心底裡大家

是不相信美的。

　　因此我們看到一個現象，當美術老師在教室裡說美有多重要，到了下一堂數學課，孩子看看教室的環境、老師的穿著、課本的樣子，突然剛剛的一切產生斷裂，所有的美都留在上一間教室，還給了美術老師。

　　此外，美術課的設計上，也過度以自我作為出發，缺少了溝通的學習。台灣美感推手漢寶德老師曾說過，台灣的藝術教育與視覺美感是脫鉤的，過多地談論精神層面，已經不在乎視覺上的美醜。然而當我們到歐洲看到美的感動，其實那並不是精神藝術，而是視覺的美感傳達。因此，若要更準確的定義並推動台灣的美感教育，應該以視覺語言作為核心，以溝通作為目的出發，台灣需要把美當作一種語言來教育，才能夠長期推動全民的美感。

　　過去，我們一向非常重視語言與文字的教育，從國文課到英文課。因為多一種語言，就是多了一種與這個世界交流聯繫的方式，也多了一片視野、一份機會。其實，視覺語言也是一種重要的語言。

　　記得那天我們到大塊文化辦公室去討論新書，和郝明義先生聊起這個概念，也聽他分享了很多感觸，大家一起想著要怎麼好好傳達這個想法。中午會議間的空檔，我們三人站在小巨蛋前的大馬路上，熱切地討論這個概念，周圍川流的人潮，公車一班一班過去，旁邊巨大的電視牆上播放著廣告，我們突然豁然開朗：視覺語言一直在我們的生活日常出現。

　　我們藉由這個計畫認知到的視覺語言，一直被不同領域的人們學習研究著。在影像或電影中，我們會思考

鏡頭的鏡位視角與運鏡方式，導演們透過鏡頭的拍攝與
呈現，在視覺上傳達給人們不同的情緒與故事；在設計
上常常被提起的減法設計，希望透過去蕪存菁的過程，
除去不重要的雜訊，讓最重要的資訊留下來，達到清晰
地傳達效果，同時也創造出簡約的舒適感。只是我們的
教育老是將這種日常溝通用的視覺語言放得太高，距離
大眾遠之又遠。

那瞬間，這個概念脫穎而出：我們都在試圖了解，
如何透過視覺的安排，讓這個世界更好地理解我們。

政府部門的忽視

2012年的秋天，慕天在丹麥參訪，北歐的天氣很涼，天色總是灰白的，路上的建築典雅，不時有腳踏車穿梭其中，大面落地窗的建築設計，反映著天空與街道。當時所住的青年旅館可以看到一條河，河上有人划著獨木舟。這是個冷冷的、優雅的、舒服的城市。

在哥本哈根的設計中心，慕天看到了一張椅子——Egg Chair，不禁為那動人的流線著迷。一開始，是被那像是數學公式的曲線吸引，在了解了整個椅子的設計理念後，才知道Egg Chair是丹麥建築師Arne Jacobsen設計的經典，是用蛋的圓形去切割而成，立體的曲線有機生長，左右兩片包覆著你的視覺，讓你有如住進蛋裡母體的私密空間感。

那是慕天第一次被椅子感動，也一直在想，為什麼沒有人教過我們椅子是有個性的？為什麼我們對於這個生活中日日可見的東西視若無睹？

慕天在網路上搜尋Egg Chair的資料，發現Egg Chair的廣告文宣也是極簡明瞭的風格，只寫了一句文案：「Sometimes people buy a chair, but don't really care who designed it.」。他又找了一張台灣製作的椅子廣告文宣。椅子的照片旁以不同字體塞了滿滿的文字：多功能可調式座椅、設計金牌獎、升降式扶手、座墊可調前後滑動、椅子高度可氣壓升降、網背框經檢驗測試、功能符合辦公念書需求——好多好多的文字圖樣擺在一起，一旁還加註了產品規格說明。

從這兩張圖片就可以很明顯看出差別，一張是台灣街頭常見的表現手法，把所有想說的內容放進去，然而卻忽略了整體的感受，讓人還沒看完就已卻步。Egg

Chair則是拿過全球各大獎、人類史上最經典的一張椅子，它不需要把所有得過的獎項、功能都放上去，它就靜靜的在那，傳達了整張椅子的感受。

那張台灣椅子的文宣就是我們的國家，視覺語言的文盲，我們以為視覺語言很簡單，就像自以為會背英文單字就學會英文的孩子，導致整個文法錯誤。在這樣環境下成長的孩子，未來要如何去用視覺語言溝通？如何建立可以傳播的品牌理念？真是難上加難。

台灣對於美的教育有非常狹隘的想像，大家都認為美就是藝術，就是一種修身養性、有錢有閒再來做的事情。因此當你問要當醫生還是畫家的時候，老師都會說先當醫生賺錢，有錢後再去當畫家。其實，美不應該只是表現自我的藝術，對於大眾而言，美是一種傳達情緒與感受的方式，不僅關乎自我，還要尊重他人，這是一種溝通的能力。

視覺語言的重要性，隨著網路科技的發展益顯重要。古典美學中認為美是一種愉悅的感受，目前的資訊傳播技術下，五感之中，多數的感受如觸覺、味覺、嗅覺皆無法透過科技快速大量的傳播到全球，目前只有三個可以讓訊息快速傳遞的方式：「文字、聲音、圖像」，可惜的是，現在的台灣只有第一項教育，卻忽略了後兩者對於整體成效的發展規畫。我們都知道英文很重要，因為英文是國際溝通的方式及語言。但有一個好的視覺語言能力，也是可以傳播全世界的，當我們缺少了一個如此重要的工具時，就少了與世界溝通的機會。

就是因為過去多年沒有這樣的認知，才導致美術課搞錯方向，變成單純的美勞課，失去了更重要的價值

「溝通」的學習。也因此,大家才認為美不重要,一路到了今天,台灣九成以上的人在使用字體的時候,都不了解每個字體的使用時機,機場捷運、台北捷運這樣重要的公共建設上,圖像的資訊傳達,字體、字距的統一性與閱讀上的功能性都時常問題百出,講白了,我們連個字都不會選用,實在可笑。

視覺語言到底有多麼重要?

日前,設計師馮宇在網路上發文,分享他有一次在高鐵上,看到一對老夫婦,因為車票上的視覺標示混亂,導致進錯車、錯過班次。

有一次慕天參加行政院舉辦的一個大型論壇,會議過程中,可以看到報告人花了很多時間在解釋投影片,底下的聽眾也花了很多時間理解投影片的內容。那場簡報有三分之一的時間在解釋內容,如果報告人了解視覺語言,能夠去除雜亂的裝飾,留下關鍵的視覺指引,將可以大大提升所有人的工作效率。當天的與會者來自六七個以上的部門,少說也有上百人,如果計算那場會議因為不懂視覺語言而導致浪費掉的時間與金錢成本,一定很可觀。長期來看,因為錯誤的資訊導致走錯路、搭錯車、跑錯流程,甚至教授上課講解概念的時間,所有溝通時間的浪費,累積下來都是國力的消耗。

台灣一年究竟有多少生產力在錯誤的視覺語言下被消耗掉?其實當你看到一個網站、公告、地圖、指標,開始有疑惑而需要思考的那一刻,就代表其視覺語言出了問題。有些時候,並不是你太笨,而是設計的人沒有受過視覺語言的教育。

在這個教育體制下,我們都是視覺語言的文盲。

擁有工具，
便利溝通，
保有自信

《漢寶德談美》一書中提到，從工業革命之後，所有的物品大量生產，產能供過於求，人們更加追求精神上的享受。

視覺語言可以擴展到工業設計、服裝設計、電影畫面等，所有你可以用眼睛感受的事物。也正因如此，漢寶德建築師在2003年提出「藝術教育救國論」，同時，台灣像溫水裡的青蛙終於看到火，所有人開始高喊產業升級、創意培育、顧客體驗、品牌行銷，卻從來沒有人切中要害的了解並解釋，何謂創意？何謂品牌？何謂體驗？

這三個問題都是應該以「別人」作為出發的思考模式，我們如何設身處地了解一個人如何思考？如何記憶？如何感受？所謂的「美」其實也就是了解別人後，與別人溝通的過程。當你感受到美的時候，代表這個視覺準確的傳達你心中的一些感受，因此你被打動，而設計出這樣流暢的過程，就是一種美學的訓練。

到了今天，我們希望用語言的方式，來向政府、老師、家長及所有社會大眾表示：美的重要程度，絕對不亞於英語能力。

一個沒有辦法與國際有效率溝通的國家，自然沒有辦法打造國際的品牌，更不用說能夠與國際接軌的創意人才。

美感教科書計劃，就是希望從視覺的美感教育作為起點，期許能夠帶起政府重視「美感教育」。如果我們可以從小專心訓練「視覺語言」，我們的孩子將學會如何視覺溝通，多了一個表達的技巧，可以應用在各個產業，小至公司內部溝通文件的效率提升，大至跨國品牌的建立，都是重要的能力。

　　其實我們只能停留在代工層次，就是因為不了解國際上的人們想要什麼，以及該如何跟他們準確的溝通。這兩者之間相輔相成，我們需要更了解世界，了解多元的文化，並且學會如何溝通。

　　但截至目前為止，我們的教育對於跨文化的溝通，幾乎只強調外語這種溝通工具，而忽略了視覺語言。這種溝通不光是文字上的層次，更需要視覺語言。

　　既然是語言，它就存在著某種語法，可以有系統地學習，如果我們建立一個好的視覺語言教育系統，就能夠更有效率地進行溝通。

　　久而久之，當基本的視覺語言文法運用自如後，我們也能將自己的文化特色放入其中，逐漸形成自己的特色，這個特色不是單獨的與眾不同，而是在了解彼此後，用別人能夠理解的方式呈現自己的優點。

　　創意需要有基礎的底線，而非隨意發揮，我們現在缺乏最基礎的教育，導致我們難以用別人理解的方式傳遞傳統。

　　雖說視覺語言有文法基礎，但並不表示這個美感世界裡只有唯一、絕對的答案。

　　就像語言一樣，有基礎的語法認知、學會讓別人理解自己後，我們依然可以透過自己的想像力與個人喜好，去延伸或創作各式各樣的文學與動人的詞句。

　　因此，視覺語言的教育也應該是這樣的角色，提供你一個世界的習慣用法，但不能限制你的想像力，而這樣的想法，必須落實在更多元的視覺體驗，或者換句話說，必須推展美學的視野。

　　就像品嘗紅酒一樣，當你人生只喝過一種紅酒的時

候，你大概無法說出這是不是一瓶好的紅酒；這是因為
你沒有其他的比較基準，然而當你慢慢累積經驗，品嘗
過來自不同莊園、各式各樣的紅酒之後，你就開始能夠
比較出這之間的差異，最終做出有自信的選擇。

讓教科書帶給我們世界（美感細胞
2017 年雜學校展位）。

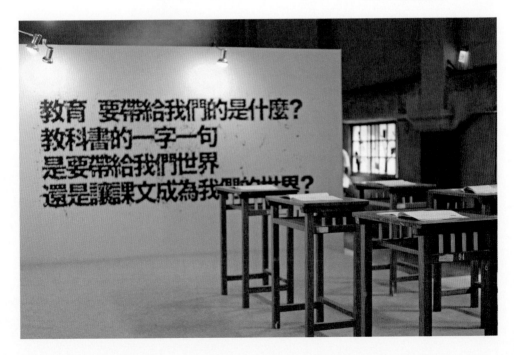

搬動教育改革的
一塊磚

每次力圖改變現況的大膽嘗試，每個對於人類可能性
的高遠展望，都曾經被當成不過是烏托邦幻想。

—— Emma Goldman（美國無政府主義者）

沒有大魔王的世界

在媒體上的曝光度漸漸提高後，有時因為篇幅或是標題限制的緣故，讓我們很容易招來誤會。

我們發現了一個現象，很多時候雜誌的訪問或是記者採訪，總希望我們告訴他們一個簡單的原因來說明現今教科書所遇到的問題，例如下列的句子：「教科書的如何如何，就是因為某單位如何如何」，或是「某某單位如何，導致教科書無法怎麼樣」。

但隨著我們越來越了解箇中的複雜後，很難把問題簡單歸咎給一個單位，讓它成為一切的罪魁禍首。很多時候面對這樣的提問，我們都得從頭講起，盡力還原整個脈絡，有時候就稍嫌冗長，很難在報導的短篇幅中好好傳達。

「其實，這是個沒有大魔王的世界。」

第二季募資上線記者會最後的發言時間，我們忽然有感，想到用大家最常見的童話故事做比喻，就將其整理成文章，也請知名插畫家「黃色書刊」畫成漫畫，做成了在臉書上廣為流傳的懶人包「誰是大魔王？」。

在此節錄懶人包部分文字如下：

每個故事裡都有一個大魔王。

白雪公主中，有邪惡的後母送來致命的毒蘋果；勇者要打敗惡龍才能救到高塔裡美麗的公主。每個童話和故事裡總是有一個邪惡的魔王，他扮演一切問題的來源；而故事中的英雄只要擊敗大魔王，一切的問題就都解決了。

在無形中，這些童話故事就成為我們認知中世界的樣子。

我們以為每個問題都有一個大魔王，只要消滅它，世界就

會恢復和平。然而，現實世界真的是這樣嗎？

「美感教科書再造計劃」中，三個傻傻的門外漢走到今天，也已經快要滿三年了。我們拜訪了好多位在教科書製程中的不同角色，慢慢發現這一切沒有想像中簡單。

教科書出版社在體制內雖然有心，但在強大的審查時間壓力底下，在低廉的教科書價格而須節制各項成本的情況下，也未必能提供合作的設計師與插畫家良好的發揮空間，常常必須做出妥協。

而教育部與審查機關，也必須面對來自家長、老師的聲音，在審查與計議價的過程中極端小心，盡力排除可能的風險，這也限制了設計的可能性。

在接受度上來說，一般家長或老師對於新的美感課本的反應也還是未知數。新的課本是不是有足夠比例的市場支持度，讓出版社覺得提高的設計成本是值得的？而放寬了審查規範，會不會導致教育部被抗議電話打爆……？

教科書的出版社在體制內雖然有心，但在強大的審查時間壓力下，也未必能提供給合作的設計師與插畫家良好的發揮空間，常常必須做出妥協。

而教育部審查小組，也必須面對來自家長老師的聲音。在審查的過程中，必須極端小心，盡力排除可能的風險。

這，也限制了教科書設計的可能性。

這些因素讓這整個體制的改革行動不便。

這時，我們才發現：這個體制中有很多難題藏在裡頭。也從來沒有人想要成為阻止教科書進步的大魔王……

這是一個沒有大魔王的世界。

在體制內推動改革，就有如試圖調整一個巨大的機械齒輪；每個單位，就像這巨大結構中的齒輪，他們互相牽制也互相影響著。當你要反轉一個齒輪的時候，才會發現，原來後面牽連影響的還有一連串的齒輪，讓這一切變得非常困難。

這個時候，我們才開始去了解這台機器中每一個齒輪的紋理，齒輪之間相連的方式；若要調整這台機器，需要在對的地方滴一點潤滑劑或是補上缺漏的零件。

欸，等等。既然有勇者，不就應該有個大魔王嗎？怎麼變成齒輪了啊？

勇者跟大魔王是種悲哀的組合，他們之間的結局只有一

這樣的對立關係，讓「互相摧毀」成為了彼此之間花最多心力的事，

而真正想要完成的目標，卻在彼此之間的惡鬥中，離我們越來越遠…

種，不是你死就是我亡，這樣的對立關係，讓「互相摧毀」成為了彼此之間花最多心力的事，而真正想完成的目標，卻在彼此之間的惡鬥中，離我們越來越遠……

但既然沒有了大魔王，勇者要做什麼呢？

改革，來自於社會的共識，有了共識才會出現方向；而社會的共識，則來自輿論的高度關心，透過來回的討論，慢慢凝聚出共識。

過去這幾年的努力，讓我們發現到：勇者最該做的，不是找出一個大魔王，然後打倒他；而是讓周圍的人願意付出更多的關心，去談論思考我們所在乎的事；跟著村民、跟著「我們原本以為的魔王」，一起努力撼動這整個體制。讓任何人都不再是體制下的受害者。

最後，我們想告訴大家：其實，不只有「美感教科書」是這樣的。社會中很多的問題、社會事件，都沒有所謂的「大魔王」。

只要放下仇恨與偏見，每個人都可能是我們的夥伴。

讓我們在這個沒有「大魔王」的世界中一起努力，與整個體制奮戰吧！

掃描 QR Code，可閱讀完整的漫畫懶人包。

相信改變：
年輕人如何形成
改革的轉動

「改變」這件事很有趣，其實大家都有看到社會上的許多問題，或是對身邊的一些事物感到不對勁，我們可能都曾經覺得有很多校規不合時宜，或是自家旁邊的某條街道設計不合理，但我們常常視而不見，更沒有任何行動。我們都在等別人先往前踩一步，然後看他踩得穩不穩，再決定要不要跟上，可是如果大家都是這樣想，那麼我們心中理想的樣子可能就遙遙無期了。

改變有時候真的就是逼自己勇敢一點，給自己更大的犯錯空間，不斷的 trial and error，每一次都一點一點的推進。我們發現，我們所踏出的那一小步，也間接改變了許多身邊的朋友，也給了他們信心多踏出一小步，而他們的改變也會促使他們身邊的朋友改變，這樣的正面循環下，其實就是讓社會轉動起來。

在教科書再造計劃最一開始時，我們想出了這個對於美感教育的解決方案，卻缺乏做好一本課本所需要的知識，然而我們沒有停止下來，反而是多踏出一小步，去拜訪設計師朋友們、學校校長與老師，試著先做出第一本課本，把這本課本帶到孩子的教室裡，讓他們去使用，並請老師與學生給我們建議，不斷的 trial and error，逐漸修正。

後來開始有媒體報導，也有越來越多從小就覺得教科書可以更美的人在網路上發聲，或是有老師看到這個計畫，也在他的學校裡面分享。然後漸漸的，隨著越來越多的人支持，我們能夠再往前走一步，成功的群眾募資，匯集了社會的聲音，向政府證明了其實很多老師與家長是很支持一本好看的教科書的，而這也讓政府能往前踏一步。

　　這一切的轉變，就是來自於我們最初踏出的那一步，每一步都在向大家證明，每次證明都會有更多人一起在意這件事情，也影響了他們的行為。

上圖｜2017雜學校美感細胞展位上來了許多年輕人，大家都忍不住把玩起美麗的課本。

下圖｜美感細胞團隊成員向參觀民眾介紹教科書。

下一步：
我們看到的
希望和機會

多數的創新不是來自於同一個領域的自我突破，而是兩個領域的觀念互相結合，因此創意通常來自多元的吸收交疊與想像。

這些年遊走在教育產業與設計產業之間，我們發現一個非常有趣的現象。關於教育，台灣是亞洲第一個通過實驗教育的地方，對於多數亞洲國家而言，台灣的教育是很值得學習的對象。

幾年前慕天去北京清華大學當交換學生，當時清華大學負責高中招生的教授就有提到，台灣的教育走得很前面，多元入學的管道，讓不同的能力都能被認可，大陸還是以高考為主，對於教育，大陸都在向台灣調整跟學習當中。雜學校就是一個非常成功的案例，集合了台灣最創新的教育形式，成為許多亞洲國家特別來台灣觀摩的教育嘉年華會。

台灣的設計產業也很有競爭力，這些設計師多數投入流行產業，讓台灣的流行文化引領華人市場。然而不論教育或是設計，相較於歐美等國家，我們都還沒有能力獨當一面。試想，如果我們今天能夠把台灣的設計力投入教育產業，開創一個新的「教育設計」產業，那是不是有可能讓台灣走出一條創新差異化的路？

第一次有這樣的想法，是在我們第一次設計國小一年級的課本，教室裡的小朋友看到封面的造字貼紙不亦樂乎，但打開內頁後比較原本的課本，小弟弟給了一個回饋：「為什麼課文都暗暗的？」

原來設計師的設計策略是：封面以鮮豔的色彩配合貼紙吸引孩子，但內文為了讓長時間閱讀更為舒適，刻意把課本內文的底色使用了淡淡的灰色，並降低了插圖

色彩的飽和度，讓孩子可以專心閱讀文字。然而，相較於成人，小朋友還在接受色彩刺激的時期，並不如成人喜歡比較舒服的色彩。

這次的經驗讓我們了解到，我們對於不同時期的小朋友的認識還太少。其實台灣設計擁有足夠的能力與創意，只要我們開始進行這樣的經驗整理，從兒童不同時期的閱讀習慣著手，一步步找出設計的原則。所以當設計師在設計的過程中有所依據，便能讓設計師在轉入教育領域時更為順暢。

因此為了將來推動台灣課本進步，美感細胞協會也會逐漸轉型，從單純推動審定辦法，開始變成一個專門補齊台灣這項空缺的研究單位。目前我們正在規畫成立新的教育設計智庫，著力在了解不同時期的學習狀態、喜好、習慣，進而建立出一套好的教育設計流程，並推動台灣教育設計產業發展，成為教育與設計間的橋梁。台灣有很棒的設計師，我們要研究出一套完整的設計邏輯與參考，讓設計能夠進入教育。

教育是接觸且影響孩子最深的方法，我們相信，當我們的教育設計越好，不僅美感會有所提升，學習的成效也會提升。在研究過各國的教材後發現，其實教育設計在市場上有很大的空缺，多數的設計僅投入在學齡前的幼兒教育市場，然而在國小到高中階段，相對不受設計重視，因此台灣目前非常有潛力靠此機會打造成國際IP。

《TIME》雜誌的創辦人Henry Luce，在1930年推出了《Fortune》雜誌，這是第一本以美學著稱的商業雜誌，封面請當代的藝術家創作，內容的infographic（資訊圖表）請專業的團隊設計，影像也是聘請知名攝影師操

刀。當時一推出就蔚為轟動，成為商業雜誌的新標竿。

　　蘋果電腦也是以美學著稱，賈伯斯就是一個對美有極大堅持的人。其實所有產業在發展過程中，都有類似的案例，先以功能性為主，接著開始美學介入，誰走在最前面，就有機會成為新的標竿品牌。教科書一直是完全功能導向的，在我們推廣的過程中，多數的老師、出版社還是大都關注在教學使用上，只覺得設計是附屬品，並沒有看見設計的重要。

　　然而市場正在翻轉，過去三年多，一直有大陸、香港、新加坡等地的老師家長希望購買索取美感教科書，這是台灣教育產業的新契機，當全球都在重視設計，教育是反應相對保守緩慢的產業，因此只要台灣的教育業者抓緊這個脈動，就有機會跨入國際市場，成為標竿品牌。

　　這是台灣的重要機會。我們希望有一天，人們想到教育會想到芬蘭，但是若提到教育設計，大家能想到台灣。

　　未來我們也會規畫如何將台灣的教育設計推向國際，成為新的台灣之光。

結語：
我們各自
夢想的改變

一起走過這段追求改變的旅程，我們心中有著許多感觸。且讓我們再各自說說自己的感想與看法。

柏韋：社會改革的行動方法

寫這一段文字的同時，邊打字，邊看著臉書同溫層中的各種議題，從勞基法的修法，到北京低端人口的驅離，忽然又感受到一股巨大的無力感襲來。從小到大我們都想改變一些什麼，與此同時，也被這個世界改變。

首先，在我心目中一個有品質的紛爭(不是歪理邪說，而是兩個獨立思考的人產生的分歧)，都是源自於人與人之間價值觀排序的不同。兩造背後的上位價值通常都很合理，也都符合人類社會一定程度的普世觀點，而其中較勁的關鍵，往往是一個先後順序的討論，換句話說，就是誰比誰的價值重要那麼一點點。

理性而清晰的溝通方式，在一對一之間是很有效果的，但若提升到一個社會或一個國家的尺度，人與人之間的溝通總是不能那麼完美。很難做到資訊對等，兩群人的認知水平相同。這本書的出現，其實是來自一個簡單的想法：「我們想把我們覺得對的事情說出來。」是的，哪怕是只有我們覺得是對的事情。而這就是社會改變的第一步。這就是為什麼我們還是需要感謝那些人用相對能引起注意的手段去宣揚他們覺得對的事。因為只有在拋出想法之後，才能真正開始和這個社會對話。

第一次的發書，就是在誤打誤撞之下，我們第一次把那些關於教科書的想法說了出來，讓更多人認識這個點子。接下來你會走上一段艱辛的旅途，你會遇到批評和更多的批評。以前聽過一句話：「當你全心全意去做一件事之後，

全宇宙的酸民都會來酸你。」真是所言不假。然而這個階段在做的就是補齊過去的資訊落差。要對一件事情有方方面面的了解，最快的方式就是讓這個世界都想要好好的「指教」你。從這些建議與批評中，分辨出那些真的有打到你的臉的文章，或是真正告訴你一些道理的新事物。同時一步一步修正自己原始的想法。

於是，美感細胞每一次的發書都是在修正那些新發現的錯誤。不斷的重複這個循環，就好像打磨璞玉一樣，那個你希望改變的點子，會越來越完整。至今我們也越來越建立出一套架構，在教科書的功能上與我們期待的美感之間，找到更好的平衡點，當然也歡迎讀到這裡的你隨時賜教。

最後，最重要的，你必須尋找系統中的慣性將它打破。有時候並不是你的想法不夠好，而是你找不到打破系統慣性的方法。常常有人會跟我說政府彈性機制不夠，速度太慢，但在我的想法中，政府存在的首要目的就是維持國家的穩定，本就不是為了創新改變而存在。就好像剛更新的 iPhone，有很多新功能很有趣好用，但是有一定機率會死機，而政府就比誰都更不能冒那個風險。除此之外，這樣的慣性也包含人的習慣，往往需要思考怎麼樣創造大家都會願意支付改變成本的環境，不管是從上而下的風行草偃，還是由下而上的湧現現象，都是非常重要的事。要讓你的改變能帶來即時的、看得到也吃得到的好處，或是能解決迫在眉睫的危機。宇宙是如此，人也是如此，沒有正確的施力角度，事情就會一直保持原樣，無法改變。

慕天：一個沒有語言的國家，找不到自己的母語

從一個完全不懂美的人開始探索，這幾年對於美的看法漸漸有了輪廓，也完全體會到真正的問題所在。我們是一個沒有視覺語言的國家，一個視覺文盲國家。我很希望有一天，教育部能夠更重視美，文化部也能夠更重視教育。台灣視覺語言教育的問題不僅出在課本上。有一次我到屏東演講，底下的老師告訴我屏東有一半的學校沒有自己的美術老師，美術課本裡的內容也都不堪使用。

是啊，我們的美術教育資源不足，同時也過度局限於藝術表現，卻缺乏視覺語言的觀念。以目前平面視覺傳達來說，最常用的排版設計原則、字體搭配選用、字體設計，其實都應該是視覺語言的必修，這些原則對於未來工作上的簡報提案，公司內部溝通文件的設計都

是非常有用的工具，不僅提升美感，更能增進溝通效率，是整個國民生產力的問題。然而我們的課程卻都著重在畫圖的層面，非常可惜，顯現出教育者並沒有看見視覺語言的重要程度。

2017 年十月在雜學校現場，我介紹完五科美感教科書，一位美術老師問我：「你好，我覺得這些課本都很美，但為什麼都是西方美學，而沒有屬於台灣的創作？」這個問題不是第一次遇到，其實我也很想發展屬於我們自己的視覺語言，然而這對現在的台灣美感教育來說，卻還是有困難。

有一天早上，我去拜訪蕭青陽老師，蕭青陽老師是台灣第一個入圍葛萊美獎的專輯設計師，作品中時常呼應台灣文化。老師的辦公室在永和，離我外公家很近，騎車五分鐘。那天早上他說了心裡話：「我去日本當評審，當時日

本的其他評審說：『你們台灣這幾年的設計很像日本。』其實，台灣的設計一簡約了，別人就說像日本，中華元素一多，別人就說像香港，我們找不到自己的定位。」到底什麼是台灣設計？台灣美學？台灣視覺語言？我每遇到一個設計師就會問這個問題，大家都沒有一個完整的答案，大家都還在尋找當中。

我想這就是一個過程，要找到屬於自己的美，有兩個重要步驟，第一個基本要件，是要有能力做出讓別人認可的美，當你有了這樣的基礎後，第二個才是你的美中帶有自己獨特的形式。因此如果有一天，台灣可以把這些基礎的視覺語言教育做好，那我們才有機會發展出自己的母語。

我參與了另一群夥伴的創業，成立了一家「文化銀行」，文化銀行在台灣各地搜集文化，搜集我們在這塊土地上散落的碎片，努力把它一塊一塊拼起來。這兩者現在都還在累積，表面上來看，文化銀行與美感細胞並沒有交集，但我相信有一天，這兩者會相會，那是當我們有能力使用視覺語言與世界溝通的一天，我們將回頭找到屬於自己的根，建立一套被世界認可、屬於我們自己的母語。

這是我對於這個計畫的期待，也是對於台灣的期待。

宗諺：以謙遜和自信擁抱不足，踏出改變的一步

還記得國中與高中時，考試一直是一件很重要的事，有時候接近大考時，我還記得一天可以考到快十張考卷吧。寫到後面腦袋其實根本沒在思考，而變成看到題目就開始找腦袋裡面有沒有寫過類似的題目，有的話心裡沾沾自喜，覺得自己很厲害沒有難得倒我的題目，

然後就快速解決這題。如果出現沒有看過的題目的話，心裡會產生一種不安，如果沒學過怎麼辦？我解得出來嗎？如果在時間內寫不完怎麼辦？回想過去被教育的經驗，我們好像不是被教導如何面對問題，如何解決問題。反倒是，我們在求學的十多年中，寫考卷這樣面對事情的思考方式，慢慢烙印在我們許多人的反射神經中，我們滿意、享受、固守在已知的事情，懼怕面對未知的事物。

所以當我們現在遇到未知的狀況時，第一個念頭可能是想到失敗、變得焦慮、懷疑自己做不做得到，或是想直接逃跑。我們不敢向未知踏出第一步，因為這是一道沒有正確答案的題目，所以我們還是先保守為好，先看看別人怎麼作答。如果別人寫得好呢，我們就借過來抄一下，如果別人寫不好失敗了，我們就慶幸自己當初沒有先寫。這樣的

態度逐漸得拒絕了任何原本可能在我們身上發生的轉變與可能。

希望透過分享教科書再造計劃的經驗，與大家分享如何面對沒有正確答案的簡答應用題。

在做計畫的同時，我逐漸養成另一種思考方式，主要有兩點：

一、承認自己的不會，不要陷溺在過去已知知識的優越感中。

在一個新的領域裡，一開始一竅不通，做得亂七八糟，是一件再正常不過的事情。每當我覺得沮喪時，我會坐下來好好的想一想，有時候就是需要向自己承認，我就是個初學者，真的什麼都不知道。也因此不需要怕犯錯，不需要怕提出覺得很笨的問題，不會就問，就去查資料，就去制定學習計畫，就去大家面前說你不會但是正在學。這本來就是所有人必經的一段路，學習本身就是

在一個未知的領域中打滾，一開始一定
全身沾滿泥濘啊。

二、不要因為技巧能力上的缺失，
就懷疑自己的價值。

聽過一個故事，有一個人拿出了兩
張千元大鈔，一張是全好全新的，就像
剛印出來的一樣。一張是皺皺爛爛的，
好像被洗衣機洗過一樣。這時候這個人
要把這張全新的千元鈔票送給你，你
要不要收呢？當然要啊！那如果這個人
要把這張看起來皺皺爛爛的千元鈔票送
給你，你會收嗎？當然也要啊！因為不
管外表如何，它的價值就是一張千元大
鈔，怎麼會因為外表跟狀態而有任何改
變呢？

我想這個小故事說出了為什麼我
們害怕問問題，或是我們常常用某種指
標（像是成績）來評斷一個人：我們常把
我們對知識與技巧的熟練度，與我們個

人的價值畫上了等號。也就是，當我因
為一件事情做不好被罵時，或是我感到
別人都很厲害，自己怎麼都還不會時，
常常會覺得自己沒價值，接著就沒了自
信。但再仔細一想，扣回上面第一點，
本來在一個學習與改變的一開始，我們
就一定做得很爛，所以才要學習啊！每
一個人都有他獨一無二的價值，就像千
元大鈔一樣，不會因為外表而有不同的
差別。

誌 謝

感謝一路上支持的夥伴們（依筆畫及英文字母排序）：

大包、中華設計師協會、双人徐、方序中、王艾莉、
王佳渝、王政弘、朱智琳、朱智麒、吳宜庭、呂瑋
嘉、江雨潔、汪新樺、林佩萱、南一書局、夏浩泉、
康軒文教、梁瀚云、陳永基、陳旺旺、陳則鳴、陳盈
蓁、陳瑋姿、陸杰、馮宇、黃之揚、黃可多、奧茲藝
術、楚楚、圖文不符、趙潔心、劉思妤、劉嘎叫、鄭
介瑤、蘇勻、amos、Amourlink、Bryan、D宇宙、
Henry、HOUTH、Kai Yu、Niki Liu、Peitzu Lee、RED
HUNG、RichaPuPu、Vincent

　　最後感謝大塊文化的郝明義先生、網路與書編輯雅
涵與設計嘉嘉（呂瑋嘉），讓這本書得以出刊。

　　若你也認同我們的理想，想要加入我們的行列，可
以用以下辦法關心、支持我們：

美感細胞＿教科書再造計劃臉書紛絲專頁：

www.facebook.com/aestheticell/

捐款資訊：

銀行：013 國泰世華商業銀行

戶名：社團法人美感細胞協會

帳號：270035000841

附錄：
募資經驗分享

慕天是2013年認識小光學長，當時在一個校友聚餐來了各系級校友。後來因緣際會，到了小光學長的公司flyingV實習。

實習的過程很好玩，到處看每個募資專案，了解背後的行銷邏輯，週五晚上，大家會聚在十五坪大的辦公室，找外面的人來分享各種經驗。有時也會幫忙到一些有趣案子，當時柯P第一次網路群眾募資白色力量的文案，就是慕天協助撰寫的，在這些過程中也累積了一些小經驗。

群眾募資其實不如一般人所想像，以為把提案上傳網路就會有錢跑進來。基本上做群眾募資就像做電子商務一樣，需要透過行銷推廣才會有流量跟轉換率。

不負責任分析，如果你是第一次自己做群眾募資，三分之一的募資金額會來自你的親朋好友，另外三分之一來自你親朋好友的親朋好友，最後的三分之一才是透過網路平台與媒體報導流量進來的贊助。

當時我們第一次上線時，首先自己就先贊助一筆，讓金額看起來不要太慘。接著，再半邀請半強迫同學們贊助以及在FB分享，透過這樣的過程，把募資頁面散布出去。

在設計群眾募資的過程，一定要非常專注思考兩個點「如何有流量」、「如何提高轉換率」。

一、流量：

常見的大流量來源就是「媒體報導」、「名人分享」、「社群爆文」、「廣告投放」，因此通常我們會規畫媒體名單，第一次募資如果沒有認識傳統大媒體，可以從一些小的網路媒體開始投稿，邀請他們報導或分享你們的案子。換句話說，如果你募資的內容很有爆點，可以讓傳統媒體感興趣，那會是非常成功的一步（但要注意，很多時候你

在電視上看到的，都是花錢買的新聞，因此不能以那些作為標準去設計募資的爆點，一定要夠強到觀眾都會想要看，才能提升電視台收視率）。

名人分享也是一個方法，我們會列出這個議題相關的意見領袖，例如教育裡的葉丙成、劉安婷等就是屬於教育圈的意見領袖，邀請他們分享我們的案子。如果沒有認識，可以打一篇很有禮貌的介紹文，讓他們認識你，如果他們有興趣的話，或許會願意分享，這部分就要看誠意、碰運氣了。

社群爆文有點像自己就是媒體，以創造一個大家會想分享的內容為目標。可以去研究FB上那些被分享超過500次的圖文影片，都是很棒的學習案例。

廣告投放是你完全沒有任何粉絲下，最有用的方式。通常我們在募資上線前一個月，會用Google或typeform表單製作一份網路問卷，針對這個問卷先下一波廣告。這個問卷中會說明你的產品或計畫，同時調查該品項他會希望贊助的金額區間，並在最後留下問卷者的email，用以隨時聯繫最新消息給他。透過這份問卷，你可以先找到第一批對你產品有興趣的受眾，再透過寄廣告信件，以及透過email名單去FB再次進行更精準的廣告投放。

以上都是介紹流量的部分，流量是硬功夫，看你手上有多少人脈資源與廣告實力。

二、轉換率：

當流量進來後，目標要確保每個流量最後都可以完成贊助，不要流失掉。因此「影片、文案、資訊圖片、回饋品」就相當重要。

通常我們會透過前面問卷的調查，去了解一下心中預計的贊助者是否正確，抑或是需要調整。如果確認無誤，則會利用對贊助者的猜想，去建立一個說服的邏輯，如何在一兩分鐘內，讓他

非贊助你不可。這套邏輯就會成為一個劇本,會用在影片劇本、文字說明的架構內。

「影片」劇本出來後,才會找團隊進行拍攝。當然沒有預算也可以自行攝影,但要了解你的贊助者期待的影片品質。如果你是在賣精品手錶,自然不可以自己隨便拍,還是必須要花錢請專業的團隊。美感教科書是一個公益的計畫,因此並不需要到那樣高的品質,但因為在談美感,也不能太差。所以最後我們是去租借好的攝影器材,我們一位夥伴非常擅長攝影,由他來負責掌鏡與剪輯。

「文案」與「資訊圖片」是一起的,贊助者不會認真看完文字,一定是標題掃過去,看圖片居多,有不清楚的才細細閱讀。因此最好是要能夠一目了然所有的重點,測試看看是否只在30秒內快速滑過也能清楚知道贊助的理由,並且勾起贊助者的贊助欲望?

最後一個也是最重要的一個「回饋品」,由於大家多數還是抱持買東西的心態,因此如何讓人覺得很划算也是一門藝術。以我們自己為例,我們有許多例如小朋友感謝卡、明信片、杯墊等便宜的小物品,讓大家覺得獲得許多東西。方法很多,但千萬不要以為大家會輕易掏錢出來,務必以設計出一套具有價格競爭力的回饋品為目標。有的甚至還要設計一些早鳥優惠,鼓勵大家在前48小時購買有折扣,來衝高募資額。

這幾段介紹應該就可以讓大家感受到,要做好一個募資案,基本上就跟網路賣東西創業一樣困難,即使是公益案件,都得這樣辛苦的經營,絕對不會因為你有需要,別人就輕易贊助你。募資絕對是辛苦的過程,特別是結束後還要包裝寄送回饋品,過程中被退件導致重複寄送的人力,都是大家容易忘記計算的成本。

美感教科書第二季募資,贊助人次

有 2,800 人，我們光包書就需要一個倉庫，找了十幾位工讀生花了兩天包裝跟寄送。有些寄去國外的被退件，郵差還會再收退件的郵費，一來一往一千塊運費就噴掉了。大家一定要非常小心，出貨花個一年的時間都是常見的事情，算清楚中間的成本，否則別說賺錢，沒有賠錢就要偷笑了。

有了三年的累積，第二次募資大成功。

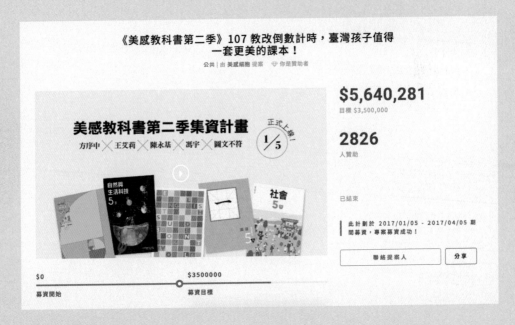

Change 9

書包裡的美術館

為教科書注入美感細胞

作　　　者　張柏韋、陳慕天、林宗諺
責任編輯　張雅涵
美術設計　呂瑋嘉
校　　　對　呂佳真

出 版 者　英屬蓋曼群島商網路與書股份有限公司台灣分公司
發　　行　大塊文化出版股份有限公司
　　　　　台北市 10550 南京東路四段 25 號 11 樓
　　　　　www.locuspublishing.com
　　　　　電話：(02)8712-3898　傳真：(02)8712-3897
　　　　　讀者服務專線：0800-006689
　　　　　郵撥帳號：18955675　戶名：大塊文化出版股份有限公司
法律顧問　董安丹律師、顧慕堯律師
　　　　　版權所有・翻印必究

總 經 銷　大和書報圖書股份有限公司
　　　　　地址：新北市 24890 新莊區五工五路 2 號
　　　　　電話：(02)8990-2588　傳真：(02)2290-1658
製　　版　瑞豐實業股份有限公司

初版一刷　2018 年 2 月
定　　價　新台幣 380 元
I S B N　978-986-6841-98-9
　　　　　Printed in Taiwan

PART III「書包裡的美術館」中再行設計之教科書，五年級下學期國語、英語、自然與生活科技課本原始內容由康軒文教事業股份有限公司授權提供；五年級下學期數學、社會課本原始內容由南一書局企業股份有限公司授權提供。

國家圖書館出版品預行編目 (CIP) 資料

書包裡的美術館：為教科書注入美感細胞 / 張柏韋，陳慕天，林宗諺 著 . -- 初版 . -- 臺北市：網路與書出版：大塊文化發行，2018.02
196 面；17*23 公分
ISBN 978-986-6841-98-9(平裝)
1. 藝術教育 2. 美育

903　　　　　　　　　　　　　　　　　　106025116